南簫

（尺八）演奏法

吳孔團 著

前言

父親（吳孔團）晚年病榻中交此書給我，當時我並沒有十分細心去閱讀，但已有幫父親出版的心願。

近年機緣巧合下，可以得到幫助，出版父親的心血，我才拿起手稿細看。

雖然我也學習音樂，但相比父親的成就，我只是門外漢而已。

讀完這本演奏法，由淺入深讓我對洞簫演奏有了一定的概念和理解。

吹奏樂器本就是難以無師自通的，父親集他大半生的經驗、心得撰寫此演奏法一書，身為兒女，自然想讓他的所學傳承下去。

借此機緣，公諸同好，由於本人學習西樂，對洞簫一竅不通，也沒有跟隨父親習之，有鑑於此，文中有錯漏或失誤（因父親已往生，無法校對），歡迎各界同好指正，不勝感激。

2023 年 7 月

作者簡介

吳孔團（1936—2008），著名洞簫演奏家。福建南安水頭人氏，自幼學習二胡、洞簫、琵琶等各種民族樂器。

吳氏六十年代活躍於當地南音館，與晉江地區陳漢基先生組織了晉江僑鄉歌舞劇團，擔任音樂創作及演奏。多年來，致力創作及專研南音改革工作。吳氏曾寫作洞簫吹奏法等文章，及創作多首洞簫獨奏曲。

八十年代於福建省電臺節目介紹福建洞簫及南簫專題，並擔任演奏，1983年以洞簫演奏家身份代表福建省歌舞團隨團訪日演出。

多年音樂及演奏生涯，吳孔團於作曲、編曲工作中投入大量精力，主要作品有：南音洞簫獨奏曲《南曲洞吹》、《燕歸》、《月下簫聲》，二胡獨奏曲《僑鄉春來早》、《南樂風韻》，樂器合奏曲《鄉間曲》、《改編南樂梅花操》、《歸鄉曲》、《龍江歌舞》，創作了獨幕舞劇《斬風劈浪救親人》、《李文忠》，歌劇《浪水》等音樂。

作品也包括一些現代歌曲及南音改革的歌曲，以及發表關於南音改革的看法等作品，均有出版。

1993 年吳孔團在音樂藝術的貢獻成績斐然，獲得《中國當代藝術界名人錄》（第二卷）入編人選。

春風歲更新，
鄉音迎遠人。
花木如有意，
鳥禽識知音。

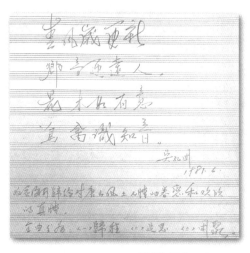

吳孔團 1981.6

注：作者創作民樂合奏《歸鄉曲》時寫下的五言詩。

您的电脑输入序号为：
309 21

《中国当代艺术界名人录》
《中国艺术界名人作品展示会》
特 邀 稿 约

普~~吴孔明~~先生（女士）：

由中国名人研究院编辑的《中国当代艺术界名人录》（第一卷）一书在海内外近百家艺术团体及艺术核心刊物的大力协作支持下，已于 1993 年 7 月由中国社会科学文献出版社出版。第一卷共收入艺术界名人（包括港澳台及海外华裔）11054 人，计 400 万字，以收录 1949 年 10 月后故去的艺术界名人为主；该书出版发行后，以其辞条规范、资料翔实全面、编排新颖、装帧考究而博得海内外艺术界、学术界权威人士的高度评价，为目前出版物中收入艺术界人物最多、范围最广、容量最大、资料最新，具有开拓性及很大文献性与收藏价值的一部大型工具书。

因该书为系列出版物，收入人士以我们所掌握的资料及电脑档案输入的先后为序编入第一、二、三……卷。由各大艺术团体或权威人士提名推荐，经编委会收集、整理、查阅有关资料，并多方核实、审定，**认为您在本艺科贡献突出、成绩斐然，并确定您为《中国当代艺术界名人录》（第二卷）入编人选，**您的有关资料已输入我部电脑存档备查。为使资料全面翔实，并掌握您的第一手最新艺术成果，盼您能给予大力支持、协作，按以下事宜从速来稿。

①按辞条文稿要求，用我处专用稿笺撰写 400 字左右的艺术简历，如确实不够可复印专用稿笺附后。《中国艺术界名人作品展示会》系配合该书出版而举办，可与辞条文稿同时寄交作品 1 至 2 件，最多勿超过 4 件（雕塑、工艺美术等立体作品可先附照片），作品参展后将颁发参展获奖证书。

②凡特邀者免收邮资、资料、编审费。限于人力，来稿一律不退。第一卷收录者，如无重大变动，本卷不予收入。

③特邀者可推荐与自己成就相当者入编（特别是已故名家），并将被推荐者姓名、地址、邮编报我处，由我处统一发函，并注明是您推荐的。

④《中国当代艺术界名人录》（第二卷）将于 1994 年 7 月出版发行。如须问询，请寄明自己地址、姓名、邮编及贴足邮资的信封一个，并注明您的电脑序号（见左上角，凡来函、来稿或查询均请注明）。

⑤有关公开征稿启事、出版动态、新闻稿见《名人世界》、《文论报》、《当代文坛》、《戏剧丛刊》、《银幕天地》、《音乐天地》、《画廊》、《文艺理论家》、《华夏诗报》、

《中国纺织美术》、《文化周报》、《民族艺林》、《摄影家》、《当代艺术家》(香港)、《中国美术》(台湾)、《环球艺术》(新加坡)等百余家联办刊物。

⑥编委会、展示会顾问名单：吕骥(中国音协名誉主席)、冰心(著名文学家)、高帆(中国摄协主席)、冯至(曾为中国作协副主席)、马烽(中国文联执行副主席)、刘开渠(曾为中国美术馆馆长、中国美协副主席)、杜矢甲(中央民族歌舞团顾问)、李连庆(前中央电视台台长、中国电视家协会副主席)、吴印咸(中国摄协名誉主席)、刘海粟(著名美术家、美术教育家)、李少言(中国美协副主席、四川文联名誉主席)、沙孟海(著名书法篆刻家、中国书协副主席)、沈柔坚(上海文联副主席、美协主席)、陈学昭(曾为中国文联名誉主席、中国作协顾问)、周而复(著名文学家、中国书协副主席)、柳倩(中华诗词学会顾问、著名诗人)、邵宇(曾为中国书协主席、人民美术出版社社长)、侯宝林(曾为中国曲协副主席)、姜昆(中国曲协副主席、中国广播艺术说唱团团长)、钱君匋(西泠印社社长、著名书画印学者)、曹禺(中国文联主席、中国剧协主席)、黄源(著名文学家)、王琦(中国美协副主席)、滕进贤(广电部电影局局长)、古元(中央美院副院长、中国版协副主席)、巴金(中国作协主席)、戴爱莲(中国舞协主席)、谢冰岩(中国书协、中国社科院顾问、《中国书法》主编)等50余人。主编：异天、戈德，编委共160余人，均为各艺科权威人士或艺术核心刊物社长或总编(名单略)。

⑦文稿要求：内容要以实求质，勿用夸张词语。正楷工整填写(勿用异体字、繁体字)。具体格式：姓名，生卒年，性别(男不写)，民族(汉族不写)，原名或笔名、字号、别署，籍贯。历任职单位、职务、职称。历任主要社团职务。主要作品及成就(包括参加展览、汇演等活动及获奖情况)，主要作品、论文，受过何种奖励，有何主要著作。辞条或作品被辑入何种辞书或专集(列最主要的2—3种)。

⑧来稿请挂号寄至：北京安外小营32信箱《名人录》编委会，请一定注明邮编100101。为保证及时审、按时出版，请于1993年11月15日前将稿寄出，逾期不候(海外及台港澳为12月15日)

另：本部欢迎各界人士赞助，联系电话：493.1498，我处开户行：北京安外大街分理处亚运村信用社《中国当代艺术界名人录》编委会，帐号110821139，邮编：100101。

我部尚有少量《中国当代艺术界名人录》(第一卷)，需购者请来函联系。

中国名人研究院辞书编辑部
中国名人研究院学术委员会
1993.9

《中国当代艺术界名人录》编辑委员会
《中国艺术界名人作品展示会》委员会
1993.9

注：作者受邀中國名人研究院協會入選人物之特邀稿約。

———— 目　錄 ————

（一）洞簫簡介

洞簫是我國人民喜愛的一種古老民間樂器。它的歷史悠久，音色圓潤深沉，柔美動聽，有著豐富感人的表現力，常年來不僅在我國民間中廣泛的流傳著，而且遠流於日本、新加坡、菲律賓等東南亞的一些國家，它的特有的結構和動人的音色，博得人們的讚賞。

洞簫的歷史到底有多少年、始於何地、何人創造發明？民間傳說盛多，現在只能根據一些民間的流傳及有關的歷史記載，對它的歷史發展以予概略的論述。

我國的洞簫和其他樂器一樣，有它的原始發展過程。據有關記載，洞簫來源於古時的排簫，古時的排簫謂之簫管，由幾十根管子編排而成，當時並無指孔，只能豎吹發出單音。

到了西元前 644 年秦穆公時代，演脫為單管豎吹，四指孔的簫，這四指孔的簫所發出的音已應當時的黃鐘、太簇、姑洗、林鐘、南呂之古音律了。因此，人們才描繪出對穆公父女的欣賞，簫三郎簫音之感以及漢初張良吹簫散楚兵的美談。到了西漢時期的京房（西元前 77—37 年）又加了一孔，成為五孔的洞簫，到唐朝，大約在西元 627 年左右已改進為六孔，也就是今天我們所演奏的六孔簫。由於洞簫具有殊異

的特性和濃厚的民族風格，使它長存於世，經過許多藝術家不斷地改革和發展，使它的表現力不斷地得到了豐富。歷代許多名人、詩人為它吟詩作賦，如西晉陶淵明的《歸去來辭》、宋代蘇東坡的《後赤壁賦》中以簫敘情。晉成公綏的《簫賦》更是為它繪然一番，其《簫賦》曰：「發妙音於丹唇，激哀音於皓齒。」、「曲既終而響絕，遺餘玩而未已。」、「動唇有曲，發口成音，觸類感物，因歌隨吟。」

（二）簫的種類及特點

　　我國的洞簫有長有短，有粗有細，大體分為細長、粗短兩種，它們各有獨特之處。北方、西南一帶都採用細長的簫，簫身長短不一，一般都超過兩尺，身細如笛，有的簫的簫口部還有簫蓋，其音清雅悠揚、恬靜、抒情、儲情溫和，如泣如訴。

　　粗短的簫遍佈福建、廣東、臺灣、東南亞一帶。簫長一尺八寸，簫口內徑為六分（市尺）左右，風口無蓋，其音渾厚深沉，圓潤動聽，低音悲情淒淒、深沉情怨，高音如鷹翔舞，中音者情思脈脈，聞聲無不受之所感。今天還保留其古老形製，在演奏技巧上也不斷地在提高發展。

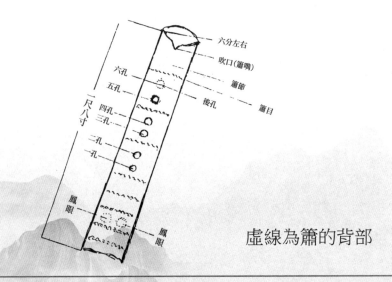

虛線為簫的背部

（三）簫的選擇及規格

　　南方的洞簫至今仍保持唐代的製作規格，即十目九節，每節兩孔（發音孔）第三節鳳眼，簫長一尺八寸左右（根據洞簫內徑大小而定，標準為一尺八寸，又名「尺八」簫），風門（簫嘴）內徑在六分左右，這些是選簫的基本規格，但因樂器普及民間、製簫的人甚多，規格不一，有長有短，有粗有細，簫音有高有低，沒有統一的音準，在民間樂隊中又往往以簫為樂隊的定音標準，又因受氣候變化的原因，使整個樂隊的標準音難以固定。因此在選購簫時要隨帶定音器，逐孔校對，特別是簫音的「$\underset{.}{D}$」「1」一定要準確，然後再對中音的「$\dot{1}$」超音的「$\ddot{1}$」，在對「$\dot{1}$」時要按其五孔，開放第二孔的中指為最宜，如果與定音器相協調，可算佳，否則次之。

　　目前供製簫的竹其質不一，有小毛竹、紫竹、石竹等。因此製出的簫質也不同，氣候一有變化都會受到不同程度的影響，容易變形或爆裂，使用時間不長，最理想的是石竹，它的竹質堅硬，不易變形，是我們最理想的選擇物件。

（四）如何保護簫

選擇一支理想的簫是很不容易的，因此對於簫的保護是很必要的，洞簫最重要的部位是頂部的吹口（也叫受風口或簫嘴），哪怕是微小的變動損傷都會使音質變化及影響吹奏。另一重要的影響是受氣候的影響，因為在不同氣候的條件下將會產生不同的音色。因此必須嚴防損傷及儘量縮小因受潮或乾燥產生的音差。

簫的保護方法很多，目前大多採用下面的幾種保護方法：（一）設置簫盒，盒內用海綿輔填，盒裡的兩端要增加厚度，盒外用膠質或塑料而包裹，不用時要置於盒內，不能隨便掛在壁上，儘量避免受氣候的影響。

（二）自製一把潤溫棒（見圖）可用一把細竹棒（以能插入簫裡為準）用小布條捆紮結實，棒上再沾上少量的鹽水，把它插入簫裡，使洞簫經常保持一定的溫度，對保護簫的音質會起了良好的效果。

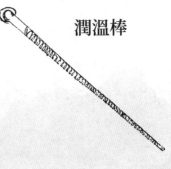

潤溫棒

（五）演奏姿勢

洞簫的演奏姿勢，自古以來都是很講究的，如盤腿吹奏、疊腿吹奏、簫尾觸腳尖、手肘碰膝蓋等均有一定的吹奏姿勢。但隨著時代的要求， 這些舊的習俗已被新的演奏姿勢所代替，如泉州南樂的洞簫吹奏先師，已為我們新的一代的演奏姿勢奠定了良好的基礎。

洞簫的演奏姿勢可分為坐吹、立吹兩種。坐吹：雙腳自然垂直為 90°，背直、 挺胸、收腹，頸要直、顎要收，雙眼有神、雙手持簫需右下左上，簫與人體成 80°，雙手與身為 75°。但這也並非絕然，一個演奏者，在姿勢大抵正確後，在演奏的過程中，總是隨著感情的變化而變化，我們所講的是對初學者應持有入門的正確演奏姿勢罷了。（見圖）[注]

立吹一般適應於獨奏，它的演奏姿勢與坐吹大抵相同。立吹的好處在於自由奔放，表現情緒的幅度比較大。（見圖）

注：作者手稿中沒有圖片留下。

（六）調試表

調式 音孔	D	C	♭B	G	F
	1	2	$\underset{\cdot}{3}$	$\underset{\cdot}{5}$	$\underset{\cdot}{6}$
第六孔（後孔）	◌	◌	◌	◌	◌
五孔	○	○	○	○	○
四孔	○	○	○	○	○
三孔	○	○	○	○	○
二孔	○	○	○	○	○
一孔	○	○	○	○	○
筒音	1	2	$\underset{\cdot}{3}$	$\underset{\cdot}{5}$	$\underset{\cdot}{6}$

　　洞簫的結構是保留傳統的製作方法，也就是對位的製作方法，所以一支只有六個孔的單管可以通過指法的變奏吹奏五至六個調門。這些調的指法相差不多，運用變指的方法來調解調式變化升降，這是一般演奏者必須掌握的常識。

　　初學者最好先學習 G 調，待熟練後再學 C、D 調，這些調門的演奏指法易懂掌握，其後再學 F、Bb 調，這兩調門的指法雖然有所變更，但由於五度關係的存在，指法就易於變換，因此吹奏 Bb 調的基礎是 F 調門。

　　一支只有六孔位的單管能吹奏五、六個調門是不易掌握的，但它還不能適應現代音樂的需要。許多專家們，業餘愛好者為此進行了艱苦細緻的研究、探索工作，研製了 A—E、Bb—F 調門的洞簫，初步解決了單管難於轉調的缺陷。

（七）如何掌握洞簫的吹奏技巧

吹簫的最大特點在音色的純美。演奏者必須具備正確的吹奏方法，包括運用和風門的運用、口勁的控制、口風的大小及靈巧有力的指功。其中運氣更為重要，可說是吹管的生命線。這方面有許多故事在民間中常年流傳著，如「李子吹簫吐血而亡」，吹簫容易得肺病等等。從這些傳說中看出吹簫運氣功夫之深的極其重要性。但實踐證明，有了正確的運氣方法，不但不會使身體健康受到影響反而對身體健康有所幫助。要掌握正確的運氣方法就不能急於求成、急於能儘快的吹上曲子，不注意運氣方法，吹奏起來上氣不接下氣，導致悶胸的不良反應，這些都需要在學習中克服的。

（1）運氣

吹簫運氣氣法，古今許多民間演奏家都十分重視。從古至今之運氣法有：氣通「三關」入其「三焦」之說。「三焦」者下腹，「三關」者喉、胸、中腹。初學時先把嘴自然緊閉，用鼻孔吸氣、直通小腹，使小腹隆起，然後小腹壓氣出「三關」。吸氣時，胸不上漲，中腹隨其自然，立意「三焦」務使自然吞吐，此也是一種民間氣功的運行，遵此每日定時練習（最好是清早最佳）能使身體健康、簫聲動聽，這是自古

至今的吹簫運氣法。

（2）風門

簫是我國的傳統樂器，具有傳統的風門技巧，它的特點是風門周圍的肌肉較鬆，鬆緊變化較之緩慢，持續性長，在一個民間樂隊裡，一個演奏員可以持續幾小時的吹奏而不覺勞累（當然這也是與正確運氣法有關）。多年來許多演奏家在演奏的實踐中又有新的發展。根據簫的音域，把它區分為緩、平、急的不同音區，使其風門能適應樂曲快速變化的需要。

吹奏時下唇的肌肉稍向兩旁拉，上唇的肌肉稍微收縮並向下唇微靠，上下唇合攏時中間有一小縫溝，構成良好的風門。

（3）口風

口風、風門、口勁三者間都有著密切的關係，而口風和運氣又是息息相關。吸氣後，氣從口腔而出，出氣的大與小，風門的大與小而產生了不同的口風，也就是氣流量的強與弱，緩與急而產生大與小口風之言。

（4）口勁

口勁也是與風門大小、氣流量大小、風門周圍肌肉收縮程度有密切相關的。口勁是由唇部周圍肌肉的收縮、鬆緊所形成的，吹低音弱音口勁小，吹高音強音口勁大，它是控制音量音色的機能，也是吹奏現代樂器曲不可缺少的一門基本功。

（5）指法

初學吹簫，一般都是先練習運氣與風門的構成然後再練習指法。洞簫的按指方法有它的獨特之處，對某些傳統指法的要求也很嚴格，古人對於按指（包括指的活動）稱為「指功」。先靠藝人常說「十指之功非一時」，古代藝人對於按指的要求是：在十步之外能聽到演奏者按指的聲音（不吹奏時將手指按在簫孔而發出每個音孔的原音）也就是要求指頭不但要靈活而且要有力，這是洞簫按指的基本特點。

（6）按指方法

左手拇指管按簫的後孔（第六孔）食指尾節按第五孔、中指順次按簫身、無名指按第四孔、小指自然地按簫身。右手拇指頂簫背、食指按第三孔、中指第二節按第二孔、無名

指尾端靠第二指節處按第一孔，小指自然依簫身。（見圖）^{（注）}

　　洞簫的傳統指法比較豐富，有上下引音、敲音、搧音、傳統的打音法、平吹鳳凰展翅、急吹鳳凰展翅、雙指打音等。許多演奏家在繼承傳統的基礎上繼續創造、發展並吸收了外來的吹奏技巧來豐富洞簫的表現力。

注：作者手稿中沒有圖片留下。

符號

一「V」呼吸號

二「↗」上引音

三「↘」下引音

四「」敲音

五「～」跳音

六「↓」捂音

七「皿」搧音

八「tr」打音

九「⁄」上曆音

十「＼」下曆音

十一「tr双」雙指打音

十二「⊙」氣震音

十三「Ⓥ」通氣

十四「▲」單吐音

十五「▲双」雙吐音

十六「▲三」三吐音

十七「▽」氣吐音

十八「Ｙ」鳳凰展翅

十九「⌒」連音符

G調指法表

	緩吹			平吹			急吹				超吹			

調式	d	e	#f	g	a	b	c	#c	d	e	#f	g	a	b	c²	#c	d	#d	e	#e	f	g	a	b
音孔	5.	6.	7.	1	2	3	4	#4	5	6	7	1̇	2̇	3̇	4̇	#4̇	5̇	#5̇	6̇	#6̇	7̇	1̈	2̈	3̈
第六孔（後孔）																								
五孔																								
四孔																								
三孔																								
二孔																								
一孔																								
筒音	5.							可全按								泛音								

①南簫為 G 調單管，它的筒音是 D

②虛線為簫的後孔（第六孔），圓圈黑點表示按指，有一半白一半黑者，表示按半孔，圓圈白的為開孔。

③表上分「緩吹」「平吹」「急吹」「超吹」，在吹奏過程中均有區別。如：氣的流量、風門的大小、口勁的伸縮、吐氣的緩急，都有著差別。下面舉例幾首簡單的樂譜，以便有機會練習。

緩吹練習（一）

G調 $\frac{4}{4}$ 慢

```
6̣ - 7̣ - │6̣ - - - ᵛ│5̣ - 6̣ - │5̣ - - - ᵛ│

7̣ - 6̣ - │7̣ - - - ᵛ│6̣ - 5̣ - │6̣ - - - ᵛ│

5̣ - 6̣ - │7̣ - - - ᵛ│7̣ - 6̣ - │5̣ - - - ᵛ│

5̣ - 6̣ - │7̣ - - - ᵛ│6̣ - 7̣ - │1 - - - ᵛ│

1 - 7̣ - │6̣ - - - ᵛ│7̣ - 6̣ - │5̣ - - - ᵛ│

5̣ - 6̣ - │7̣ - 1 - ᵛ│7̣ - 6̣ - │5̣ - - 0 ‖
```

（一）「Ｖ」為呼吸記號

（二）構成正確風門後就可以吹上曲子，吹不響時必須考慮下面幾個問題：①風門是否過大或過小②口風口勁是否過強或太弱（氣流量及肌肉伸、縮的程度）③手指按孔按得出不出。如果有以上的缺點，加以研正就能吹的響。

（三）儲氣：在吹奏過程中，不能把吸進體內的氣體全部用光。儲氣量要根據樂句長短而定。

緩吹練習（二）

$\frac{4}{4}$　慢

$\|$: 5̣ － 6̣ － | 7̣⌢ － － － | 7̣ － 6̣ － | 5̣⌢ － － － |

5̣ － 6̣ － | 5̣⌢ － － － | 6̣ － 7̣ － | 6̣⌢ － － － |

5̣ － 6̣ － | 7̣⌢ － － － | 7̣ － 6̣ － | 5̣⌢ － － － |

6̣ － 7̣ － | 6̣⌢ － － － | 7̣ － 6̣ － | 7̣⌢ － － － |

6̣ － 7̣ － | 1⌢ － － － | 5̣ － 6̣ － | 1⌢ － － － |

7̣ － 1 － | 7̣⌢ － － － | 6̣ － 7̣ － | 5̣⌢ － － － |

6̣ － 7̣ － | 1⌢ － － － | 1 － 7̣ － | 6̣⌢ － － － |

5̣ 6 7̣ 1 | 7̣ 6̣ 5̣ 6 | 5̣ ⌢ － － － | 5̣ － － 0 :$\|$

熟練後，風門須逐漸擴大，口風逐漸增強。

緩吹練習（三）

$\frac{4}{4}$ 中速

$\underset{\cdot}{5}$ - - $\underset{\cdot}{6}$ | $\underset{\cdot}{7}$ - - ᵛ$\underset{\cdot}{6}$ | $\underset{\cdot}{5}$ - - - | $\underset{\cdot}{5}$ - - - ᵛ |

$\underset{\cdot}{5}\underset{\cdot}{6}$ $\underset{\cdot}{7}\underset{\cdot}{6}$ $\underset{\cdot}{5}\underset{\cdot}{6}$ $\underset{\cdot}{7}\underset{\cdot}{6}$ | $\underset{\cdot}{5}$ - - $\underset{\cdot}{5}0$ | $\underset{\cdot}{6}$ - - $\underset{\cdot}{7}$ | 1 - - ᵛ$\underset{\cdot}{7}$ |

$\underset{\cdot}{6}$ - - - | $\underset{\cdot}{6}$ - - - ᵛ | $\underset{\cdot}{6}\underset{\cdot}{7}$ $\underset{\cdot}{1}\underset{\cdot}{7}$ $\underset{\cdot}{6}\underset{\cdot}{7}$ $\underset{\cdot}{1}\underset{\cdot}{7}$ | $\underset{\cdot}{6}$ - - $\underset{\cdot}{6}0$ |

$\underset{\cdot}{7}$ - - 1 | $\underset{\cdot}{7}$ - - ᵛ$\underset{\cdot}{6}$ | $\underset{\cdot}{7}$ - - - | $\underset{\cdot}{7}$ - - - ᵛ |

$\underset{\cdot}{7}\underset{\cdot}{1}$ $\underset{\cdot}{7}\underset{\cdot}{6}$ $\underset{\cdot}{7}\underset{\cdot}{1}$ $\underset{\cdot}{7}\underset{\cdot}{6}$ | $\underset{\cdot}{7}$ - - $\underset{\cdot}{7}0$ | 1 - - $\underset{\cdot}{7}$ | $\underset{\cdot}{6}$ - - ᵛ$\underset{\cdot}{7}$ |

$\underset{\cdot}{5}$ - - - | $\underset{\cdot}{5}$ - - - ᵛ | $\underset{\cdot}{1}\underset{\cdot}{7}$ $\underset{\cdot}{6}\underset{\cdot}{7}$ $\underset{\cdot}{1}\underset{\cdot}{7}$ $\underset{\cdot}{6}\underset{\cdot}{7}$ | $\underset{\cdot}{5}$ - - $\underset{\cdot}{5}0$ |

1 - - $\underset{\cdot}{7}$ | $\underset{\cdot}{6}$ - - ᵛ$\underset{\cdot}{7}$ | $\underset{\cdot}{6}$ - - - | $\underset{\cdot}{6}$ - - - ᵛ |

$\underset{\cdot}{6}\underset{\cdot}{7}$ $\underset{\cdot}{6}\underset{\cdot}{5}$ $\underset{\cdot}{6}\underset{\cdot}{7}$ $\underset{\cdot}{6}\underset{\cdot}{5}$ | $\underset{\cdot}{6}$ - - $\underset{\cdot}{6}0$ | $\underset{\cdot}{5}$ - - $\underset{\cdot}{7}$ | $\underset{\cdot}{6}$ - - ᵛ$\underset{\cdot}{7}$ |

$\underset{\cdot}{5}$ - - - | $\underset{\cdot}{5}$ - - - ᵛ | $\underset{\cdot}{5}\underset{\cdot}{6}$ $\underset{\cdot}{7}\underset{\cdot}{1}$ $\underset{\cdot}{7}\underset{\cdot}{6}$ $\underset{\cdot}{5}\underset{\cdot}{6}$ | $\underset{\cdot}{7}\underset{\cdot}{1}$ $\underset{\cdot}{7}\underset{\cdot}{6}$ $\underset{\cdot}{5}$ - ᵛ |

5̣ 6̣ 7̣ 1 | 7̣ 6̣ 5̣ 6̣ ∨ | 5̣ - - - | 5̣ - - - ∨ |

5̣6̣7̣1 7̣6̣5̣6̣ 5̣6̣7̣1 7̣6̣5̣6̣ | 5̣ - - 5̣0 | 5̣ 6̣ 7̣ 1 | 7̣ 6̣ 5̣ 6̣ ∨ |

7̣ - - - | 7̣ - - - ∨ | 7̣6̣ 5̣6̣ 7̣1 7̣6̣ | 7̣6̣5̣6̣ 7̣1 7̣6̣ 5̣ - ∨ |

5̣ 6̣ 5̣ 7̣ | 5̣ 1 5̣ 7̣ | 6̣ - - - | 6̣ - - - ∨ |

5̣6̣ 5̣1 5̣6̣ 5̣7̣ | 5̣6̣5̣1 5̣6̣5̣7̣6̣ - ∨ | 1 5̣ 7̣ 5̣ | 6̣ 5̣ 6̣ 7̣ |

5̣ - - - | 5̣ - - - ∨ | 1 5̣ 7̣ 5̣ 6̣ 5̣ 6̣ 7̣ | 1 5̣ 7̣ 5̣ 6̣ 5̣ 6̣ 7̣ 5̣ - ‖

平吹練習（四）

$\frac{4}{4}$ 稍慢

```
‖: 1 - 2 - | 1̂ - - - ∨ | 2 - 1 - | 2̂ - - - |

1 - 2 - | 1̂ - - - | 2 - 3 - | 2̂ - - - |

2 - 1 - | 2̂ - - - | 1 - 2 - | 3̂ - - - |

2 - 3 - | 2̂ - - - | 3 - 2 - | 3̂ - - - |

1 - 2 - | 3̂ - - - | 2 - 3 - | 4̂ - - - |

3 - 4 - | 3̂ - - - | 4 - 2 - | 4̂ - - - |

2 - 4 - | 2̂ - - - | 3 - 4 - | 3̂ - - - |

2 - 3 - | 4 - 3 - ∨ | 4 - 3 - | 2̂ - - - |

2 - 4 - | 3 - 4 - ∨ | 2 - 4 - | 2̂ - - - |
```

```
1 - 2 -  | 3 - 4 - ∨ | 3 - 4 -  | 1⌒ - - - |

3 - 4 -  | #4 - - - ∨ | 5⌒ - - - ∨ | 4 - #4 - |

5⌒ - - - ∨ | 5 - #4 -  | 3⌒ - - - | 3 - - - |

5 - #4 -  | 3 - #4 -  | 5 - #4 -  | 3 - - - ∨ |

2 - 3 -  | 4 - #4 -  | 5 - #4 -  | 3 - - - ∨ |

1 - 2 -  | 3 - 4 -  | #4 - 3 -  | 2 - - - ∨ |

1 2 3 4  | 5 4 3 2 ∨ | 1 2 3 #4  | 5 #4 3 2 ∨ |

3 4 3 2  | 3 #4 3 2 ∨ | 5 #4 3 2  | 1⌒ - - - ‖
```

　　平吹的風門是在緩吹的基礎上形成的,需注意緩吹與平吹的區別,它的風門、口風、口勁是隨著音階的變化而變化的。在練習這練習曲時,應注意 3-4 及 #4 的半音關係。

平吹練習（五）

$\frac{4}{4}$ 慢

```
1  -  2  -  | 3  -  4  -  | 5̂  -  -  - ᵛ | 5  -  #4  -  |

3  -  2  -  | 1̂  -  -  - ᵛ | 1  2  3  4  | 5̂  -  -  - ᵛ |

5  #4  3  2  | 1̂  -  -  - ᵛ | 1  2  3  4  | 5  #4  3  2  |

1̂  -  -  - ᵛ | 1  2  3  -  | #4  2  1  - ᵛ | 2  3  4  -  |

#4  3  2  - ᵛ | 2  3  #4  -  | 5  4  3  - ᵛ | 1  2  3  4  |

5  #4  3  2  | 3̂  -  -  - ᵛ | 2  3  #4  5  | 4  3  2  - ᵛ |

1  2  3  4  | 5  #4  3  2  | 1̂  -  -  - | 5̣  6̣  7̣  1  |

2  3  4  #4  | 5  #4  3  2  | 1  -  -  - | 1  -  -  0  ‖
```

緩吹平吹練習（六）

$\frac{4}{4}$ 稍慢

1 6̣ 1 －｜3 2 3 －｜1 3 2̲3̲ 2̲1̲｜6̣ － － － ᵛ｜

1 2̲3̲ 1 －｜1̲2̲ 1̲6̲̣ 5̣ －ᵛ｜3 2 3 －｜5 3 5 －ᵛ｜

3 2 3 －｜1 3 2 －｜1̲2̲ 1̲6̲̣ 5̣ －ᵛ｜1 2 3 －｜

5 2 3 －｜1 3 2 3̲2̲｜1̲2̲ 1̲6̲̣ 5̣· 6̣｜5̣ － － － ‖

緩吹平吹練習（七）

$\frac{2}{4}$ 稍慢

```
2 4  2 1 | 6· ·    1 | 2  -  | 4  -   ∨|

2 4  2 1 | 2⌒  -  | 2  -  ∨| 2 4  2 1 |

6· ·    1 | 2  -  | 5  -  ∨| 4 5  4 3 |

2⌒  -  | 2  -  ∨| 4·    2 | 4   5  |

4⌒  -  | 4  -  ∨| 2·    4 | 6·  1  |

2⌒  -  | 2  -  ∨| 4·    2 | 4   5  |

2    4  | 2 4  2 1 | 6·  ∨2 | 1   7  |

6·⌒  -  | 6·  -  ∨| 6· 1  6· 1 | 2 4  2 4 |

5 4  5 0 | 6· 1  6· 1 | 2 4  2 4 | 1 2  1 0 |
```

1 6̣ 1 6̣ | 4 2 4 2 | 4 5 4 0 | 2 4 2 4 |

1 2 1 7̣ | 6̣ — ∨ | 1 6̣ 1 2 | 4 2 4 5 |

2 4 2 0 | 6̣ 2 1 2 | 1 7̣ 6̣ 7 | 6̣ 5 6̣ 0 |

2 1 2 4 | 5 2 4 5 | 4 2 4 5∨ | 2 4 2 1 |

6̣ 2 1 7̣ | 6̣ — ∨ | 2 — | 4 — |

2 — | 1 7 | 6̣ — | 6̣ 0 :‖

緩吹平吹練習（八）

$\frac{2}{4}$ 中速

1 2 | 1 6̣ | 1̲ 2̲ 1̲ 6̣̲ | 1̲ 2̲ 1̲ 6̣̲ | 1 — |

2 3 | 2 6̣ | 2̲ 3̲ 2̲ 6̣̲ | 2̲ 3̲ 2̲ 6̣̲ | 2 — |

3 4 | 3 2 | 3̲ 4̲ 3̲ 2̲ | 3̲ 4̲ 3̲ 2̲ | 3 — |

4 5 | 4 2 | 4̲ 5̲ 4̲ 2̲ | 4̲ 5̲ 4̲ 2̲ | 4 — |

5 4 | 3̲ 4̲ 3̲ 2̲ | 3 — | 2 3 | 2̲ 3̲ 2̲ 1̲ |

2 — | 1 2 | 1̲ 2̲ 1̲ 7̣̲ | 6̣ — | 6̣ 2 |

1̲ 2̲ 1̲ 6̣̲ | 5̣ — | 5̣ 6̣ | 5̣̲ 6̣̲ 5̣̲ 6̣̲ | 5̣ — |

6̣ 7̣ | 6̣̲ 7̣̲ 6̣̲ 7̣̲ | 6̣ — | 7̣ 1 | 7̣̲ 1̲ 7̣̲ 1̲ |

7̣ — | 1 2 | 1̲ 2̲ 1̲ 2̲ | 1 — | 2 3 |

2 3 2 3 | 2 - | 3 4 | 3 4 3 4 | 3 - |

4 5 | 4 5 4 5 | 4 - | 3 4 | 3 4 3 4 |

3 - | 2 3 | 2 3 2 3 | 2 - | 1 2 |

1 2 1 2 | 1 - | $\dot{6}$ $\dot{7}$ | $\dot{6}$ $\dot{7}$ $\dot{6}$ $\dot{7}$ | $\dot{6}$ - |

$\dot{5}$ $\dot{6}$ | $\dot{5}$ $\dot{6}$ $\dot{5}$ $\dot{6}$ | $\dot{5}$ - | $\dot{5}$ $\dot{6}$ $\dot{7}$ 1 2 1 7 6 |

$\dot{5}$ $\dot{6}$ $\dot{7}$ 1 2 1 7 6 | $\dot{5}$ - | $\dot{6}$ $\dot{7}$ 1 2 3 2 1 7 | $\dot{6}$ $\dot{7}$ 1 2 3 2 1 7 |

$\dot{6}$ - | $\dot{7}$ 1 2 3 4 3 2 1 | $\dot{7}$ 1 2 3 4 3 2 1 | $\dot{7}$ - |

1 2 3 4 5 4 3 2 | 1 2 3 4 5 4 3 2 | 1 - | 1 0 ‖

緩吹平吹練習（九）

$\frac{4}{4}$ 中速

12 16 1216 1216 | 1 - 6̣ - ∨ | 23 21 2321 2321 | 2 - 1 - ∨ |

34 32 3432 3432 | 3 - 2 - ∨ | 45 42 4542 4542 | 4 - 2 - ∨ |

54 24 5424 5424 | 5 - 4 - ∨ | 43 23 4323 4323 | 4 - 3 - ∨ |

34 12 3212 3212 | 3 - 2 - ∨ | 21 71 2171 2171 | 2 - 1 - ∨ |

1 7̣ 6̣ 7 1767 1767 | 1 - 6̣ - ∨ |

5̣6̣7̣1 5̣6̣7̣1 6̣7̣12 6̣7̣12 | 7̣123 7̣123 1234 1234 ∨ |

5 - 4 - | 3 - 2 - ∨ | 1 - 7̣ - | 6̣ - 5̣ - ∨ |

5 - - - | 5 - - - ∨ | 5̣ - - - | 5̣ - - 0 ‖

　　練習快速連音時，手指要按緊，手指手臂要放鬆不能緊張。應隨其自然使手指的活動當有彈性。手指離開簫孔時，不能過高也不能過低。高了，拉長孔按孔的距離，影響速度；過低了，影響了音準。指頭放開的距離以不影響音準為標準。

緩吹平吹練習（十）

$\frac{4}{4}$ 稍快

```
5656 7676 5656 7676 | 5656 7676 500 | 6767 6717 6767 6717 |

6767 1717 600 | 7171 2121 7171 2121 | 7171 2121 700 |

1212 3232 1212 3232 | 1212 3232 100 | 2323 4343 2323 4343 |

2323 4343 200 | 3434 5454 3434 5454 | 3434 5454 300 |

5432 1765 6712 3450 | 5432 1765 6712 3450 | 5656 7676 5656 7670 |

5656 2626 5656 2620 | 5656 3636 5656 3630 | 1212 5252 1212 5250 |

5432 5432 4323 4323 | 2321 2321 5671 20 | 1323 1323 7212 7212 |

6121 6121 5671 20 | 5612 6123 1234 50 | 5 — — 5 0 ‖
```

急 吹

　　當演奏到急吹的音區時，要加強口勁，就是把唇部周圍的肌肉適當地收縮，口風也要隨之加大，特別吹到靠近 **3̇-4̇** 的音區更要講究其變化。在音階進行的過程中，二度音之差的進級並不怎感覺，八度之差更為明顯，如果我們從 G 調緩吹 **6̇** 跳到 **3̇** 時，如果口勁口風不隨之變化，將導致 **3̇** 音吹不響。因此，口型的急變是很重要的，不管哪個音區，都同樣存在著這些變化的因素，下面例舉幾首曲子供練習參考。

急吹練習（十一）

G $\frac{4}{4}$ 稍慢

5 - 6 - | 7 - 6͡ - | 6 - ᵛ5 - | 6 - 7 - |

i̊ - - - ᵛ| 5 - 6 - | 5 - 6͡ - | 6 - ᵛ5 - |

6 - 7 - | 6͡ - - - ᵛ| 5 - 6 - | 7 - 6͡ - |

6 - ᵛ5 - | 6 - 7 - | i̊ - - - ᵛ| i - 7 - |

6 - 7͡ - | 7 - ᵛi - | 7 - 6 - | 7͡ - - - ᵛ|

5 - 6 - | 7 - 6 - | 6 - ᵛ5 - | 6 - 7 - |

5͡ - - - ᵛ| 6 - 7 - | i - 7 - | 7 - ᵛ6 - |

7 - i - | 6͡ - - - ᵛ| 5 6 7 6 | i 7 6 - |

6 - ᵛ5 6 | 7 6 i 6 | 7 - - - ᵛ| 7 i 7 6 |

急 吹

7 i 2̇ - | 2̇ - ⌄7 i | 2̇ - - - ⌄ | i 2 3̇ - |

3̇ - ⌄6 7 | i 2 3̇ - | 3̇ - ⌄2̇ 3̇ | 4̇ - - - ⌄ |

i 2 3̇ - | 3̇ - ⌄2̇ 3̇ | 4̇ - - - ⌄ | 3̇ 4̇ 3̇ 2̇ |

3̇ - - - ⌄ | 3̇ 4̇ 3̇ 2̇ | i - - - | i 2̇ i 7 |

6 - - - ⌄ | 6 7 i 2̇ | 3̇ 4̇ 3̇ 2̇ | i 2̇ i 7 |

6 - - - | 5 6 7 i | 2̇ i 7 6 | 5 - - 5 0 ‖

　　根據自己的口型，構成自己的風門，在練習中要儘量減小氣流的聲響。

急吹練習（十二）

$\frac{4}{4}$ 稍慢

56 76 56 76 | 5 - - - ∨ | 67 65 67 65 | 6 - - - ∨ |

56 75 67 56 | 5 - - - ∨ | 57 65 75 67 | 6 - - - ∨ |

65 67 57 65 | 6 - - - ∨ | 7i 75 7i 76 | 7 - - - ∨ |

67 56 75 6i | 7 - - - ∨ | 56 75 65 67 | i - - - ∨ |

i5 6i 76 7i | 2 - - - ∨ | i2 i76 - | 7i 76 5 - ∨ |

56 7i 2 - | 2 - 67 i2 | 3 - - - ∨ | 2i 23 4 - |

4 - 3 - | 3 - - - ∨ | 2 - - - | i - - - ∨ |

7 - - - | 6 - - - | 5 - - - ∨ | 56 75 67 i7 |

i2 3i 2 3 ∨ | 4 - - - ∨ | 34 323 3 - ∨ | 34 243 3 - |

急 吹

急吹練習（十三）

$\frac{4}{4}$ 中速

5 6 5676 5 6 5676 | 5·2$^\lor$ 5·2·7·2 5·2 5·2·7·2 | 6·2 6·2·7·2 6·2$^\lor$ 6·2·7·2 |

6·3 6·3·2·3 6·3 6·3·2·3 | 1·3$^\lor$ 1·3·2·3 1·3 1·3·2·3 | 1·4 1·4·3·4 1·4$^\lor$ 1·4·3·4 |

2·4 2·4·3·4 2·4 2·4·3·4 | 1·2$^\lor$ 1·2·3·2 1·2 1·2·3·2 | 1·7 6·7·1·7 6·7$^\lor$ 6·7·1·7 |

6567 1712 3123 4234 | 3 4 3 2$^\lor$ | 3·4 3·2 3·4 3·2 |

3·4·3·2 1·2·1·7 6 5 6 7 1 7 1 2 | 3·4·3·2 1·2·1·7 6 5 6 7 1 7 1·2$^\lor$ |

3·2·3·2 1·2·1·2 3·2·3·2 1·2·1·2 | 7 2 7 2 6·2·6·2 7 2 7 2 6·2·6·2$^\lor$ |

5 6 7 1 2·3·4·3 2·3·2·1 2·1·7 6 | 5 — — — ‖

急吹練習（十四）

$\frac{4}{4}$

6. i 6 i 5 6 | 5 − − − | 6. i 5 6 i 7 |

6 − − − | 2. 3 i 6 i 2 | 3. ᵛ4 3 4 3 2 |

3 − − ᵛ6 | i. 3 2 3 2 7 | 6 2 3 7 6 5 3 |

6 − − − | 6 3. 2 i 6 | 2 3. 2 i 6 |

5 3. 3 2 i | 2 3. 2 i 3 | 2 i 2 − − |

3 3. 2 i 3 | 2 i 6 3 − | 3 3. 2 i 3 |

2 i 2 6 − | 2 6 2 6 2 6 | 2 3 6 3 2 3 |

6 i 2 i 3 5 6 5 | 3 − − 5 | 6 − − 3 |

2. 3 2 3 i | 6 − − − ‖

超 吹

　　洞簫吹奏超吹的難度較大，因為簫的內徑大、指孔大、簫身長、簫嘴離指孔遠，而所需要的氣量要大而急，如果不在平吹、急吹的基礎上多下功夫，要想馬上吹超吹是很困難的。

　　吹超吹時，首先要有足夠的氣儲量，如在吹奏過程中要有意識的儲氣，加速口風、縮小風門、加強口勁。

超吹練習（十五）

$\frac{4}{4}$ 快

‖: i 2 3 4 | 5̂ - - - | i 2 3 5 | 6̂ - - - |

i 3 5 6 | 7̂ - - - | 2̇ 3̇ 4̇ 5̇ | 6̂ - - - |

3̇ 4̇ 5̇ 6̇ | 7̂ - - - ∨ | 6̇ 7̇ 6̇ 5̇ | 6̂ - - - ∨ |

6̇ 7̇ 5̇ 6̇ | 5̂ - - - ∨ | 3̇ 5̇ 6̇ 7̇ | 1̂ - - - ∨ |

2 - - - ∨ | i - - - | 7 - - - ∨ | 6 - - - |

5 - - - | 5 - - 0 :‖

超吹練習（十六）

$\frac{4}{4}$ 慢

3̇ 5̇ 6̇ 3̇ | 5̇ - - - ∨ | 6̇ 5̇ 3̇ 1̇ | 2̇ - - - ∨ |

2̇ 3̇ 5̇ - | 6̇ 5̇ 3̇ - ∨ | 2̇ 5̇ 3̇ 2̇ | 1̇ - - - ∨ |

3̇ 5̇ 6̇ 3̇ | 5̇ - - - ∨ | 6̇ 1̈ 6̇ 3̇ | 5̇ - - - ∨ |

5̇ 6̇ 1̈ - | 7̇ 6̇ 3̇ - ∨ | 6̇ 1̈ 5̇ 6̇ | 1̈ - - - ∨ |

6̇ 7̇ 6̇ - | 3̇ 5̇ 6̇ - ∨ | 1̈ 7̇ 6̇ 5̇ | 6̇ - - - ∨ |

5̇ 6̇ 1̈ - | 6̇ 5̇ 3̇ - ∨ | 5̇ 6̇ 5̇ 3̇ | 2̇ - - - ∨ |

2̇ 3̇ 5̇ - | 6̇ 5̇ 3̇ - | 5̇ 6̇ 3̇ 2̇ | 1̇ - - - ‖

風門、口風、口勁的綜合練習（十七）

$\frac{4}{4}$ 稍快

5̣6̣ 5̣6̣ 323 | 5̣6̣ 5̣5̣ 321̇ ∨ | 23 16̣5 – ∨ | 6̣ 5̣6̣ 565 |

6̣1̇ 323 – ∨ | 23 5 5̣6̣5̣ | 6̣1̇ 123 – ∨ | 565 323 |

32̇ 165 – ∨ | 1̇6̣1̇ 123 | 6̣1̇ 123 – ∨ | 32̇ 11̇ 165 |

6̣3̇ 2̇3̇1̇ – ∨ | 123 561̇ | 11̇ 653 – ∨ | 33 2̇3̇ 13̇ 6̣3̇ |

2̇1̇ 76 53 21 | 6̣ – 5̣ – | 1 – – – | 1 – – 0 ‖

風門、口風、口勁的綜合練習（十八）

$\frac{4}{4}$ 中速

‖: 5̣5̣ 5̣5̣ 6̣6̣ 6̣6̣ | 7̣7̣ 7̣7̣ 1 1 1 0 | 2 2 2 2 3 3 3 3 |

4̇ 4̇ 4̇ 4̇ 4̇ 4̇ 4̇ 0 | 3 3 3 3 2 2 2 2 | 1 1 1 1 7̣ 7̣ 7̣ 0 |

6̣ 6̣ 6̣ 6̣ 7̣ 7̣ 7̣ 7̣ | 1 1 1 1 2 2 2 0 | 3 3 3 3 1 1 1 1 |

7̣ 7̣ 7̣ 7̣ 6̣ 6̣ 6̣ 6̣ | 5 6 7̇ 1̇ 2̇ 3̇ 2̇ 0 | 2̇ 2̇ 2̇ 2̇ 3̇ 3̇ 3̇ 0 |

3 3 3 3 2 2 2 2 | 1 1 1 1 7̣ 7̣ 7̣ 0 | 3 3 3 3 2 2 2 2 |

1̇ 1̇ 1̇ 1̇ 7 7 7 7 | 6̣ 6̣ 6̣ 6̣ 5̣ 5̣ 5̣ 5̣ | 5̣ － － － ‖

G調練習曲補（十九）

5̣ - 5. 4 | 3 2 1 7̣ 6̣ | 5̣ - - | 5̣ - 6. 5 |

4 3 2 1 7̣ 6̣ 5̣ | 6̣ - - | 5̣ - 7. 6 | 5 4 3 2 1 7̣ 6̣ 5̣ |

6̣ 7̣ - - | 5̣ - 1̇. 7 | 6 5 4 3 2 1 | 7̣ 6̣ 5̣ 6̣ 7̣ | 1 - - |

5̣ - 2̇. 1̇ | 7 6 5 4 3 2 | 1 7̣ 6̣ 5̣ 6̣ 1 1 | 2 - - |

5̣ - 3̇. 2̇ | 1̇ 7 6 5 4 3 | 2 1 7̣ 6̣ 7̣ 1 2 | 3̇ - - |

5̣ - 4̇. 3̇ | 2̇ 1̇ 7 6 5 4 | 3 2 1 7̣ 6̣ 5̣ | 6̣ 7̣ 1 2 3 | 4 - - |

5̣ - 5̇. 4̇ | 3̇ 2̇ 1̇ 7 6 5 | 4 3 2 1 7̣ 6̣ | 5̣ 6̣ 7̣ 1 2 3 4 | 5 - - |

tr
6 5 0 4 3 0 | *tr* 2 1 0 7̣ 6̣ 0 | ⌒*tr* 5̣ - - ‖

注：作者沒有標明拍子記號。

技巧運用

上下引音

上下引音也叫做「引孔」或「引指」，它是被保留下來的傳統技巧。它的特點是：當要吹奏曲子或某樂句時經常出現在第一個音符前的音響，它像似倚音，這叫做引音。引音又分上，下引音。如演奏 G 調的 $\underline{1.\,2}\ \underline{1\,7\,6}\ -$ | 的上引音時，通常是二度或小三度加上打音，演奏成：$\overset{tr}{\overset{6}{<}}\underline{1.\,2}\ \underline{1\,7\,6}\ -$ | 或 $\overset{7}{<}\underline{1.\,2}\ \underline{1\,7\,6}\ -$ |，演奏下引音時就演奏成：$\overset{tr}{\overset{2}{<}}\underline{1.\,2}\ \underline{1\,7\,6}\ -$ | 上引音的記號為「↗」，下引音的記號為「↘」。在沒有特殊的情況下，一般都沒有標記號，因為它已成為一種傳統的吹奏技巧而被保留下來。

例：

演奏成：

敲音

　　洞簫的敲音在其它管樂上有的叫「疊音」，它是加強音符的強度及潤色，以表達激動的情緒。在演奏一首樂曲中它經常出現，任其自由發揮，是洞簫的傳統吹奏之一。雖然它的符號是「Ｔ」，但在一般情況下都不標明，由演奏者根據樂曲的需要而自由採用。

　　例如吹奏 G 調的 **5 6 7 i̇ 2̇ 3̇** 時，**5** 是屬於引音的對象，**6 7 i̇ 2̇ 3̇** 都是屬於敲音的對象，可奏成 $\widetilde{{}^{\dot2}6}\ \widetilde{{}^{\dot7}7}\ \widetilde{{}^{\dot1}1}\ \widetilde{{}^{\dot3}2}\ \widetilde{{}^{\#\dot4}3}$ 由此可見，它是由主音的左上方的二度或三度四度的單倚音組成的。但在實際演奏中所吹出的效果又有別於倚音。它的特點是上方指敲打的速度有力而急速連續使中音區發出敲擊後的聲響；低音區發出隆隆的特殊的敲擊音響，因此把它叫做敲音。

　　同度敲音是把並行的同音符分開，如：**55 33 22 11** 有以下幾種演奏法：

$$\overset{丁}{\underline{5\ 5}}\quad \overset{丁}{\underline{3\ 3}}\quad \overset{丁}{\underline{2\ 2}}\quad \overset{丁}{\underline{1\ 1}}\ |$$

$$（一）\quad \underline{5\overset{4}{\smile}5}\quad \underline{3\overset{3}{\smile}3}\quad \underline{2\overset{1}{\smile}2}\quad \underline{1\overset{7}{\smile}1}\ |$$

$$（二）\quad \underline{5\overset{6}{\smile}5}\quad \underline{3\overset{\#4}{\smile}3}\quad \underline{2\overset{3}{\smile}2}\quad \underline{1\overset{2}{\smile}1}\ |$$

$$（三）\quad \underline{5\overset{\dot{1}}{\smile}5}\quad \underline{3\overset{\#4}{\smile}3}\quad \underline{2\overset{\#4}{\smile}2}\quad \underline{1\overset{\#4}{\smile}1}\ |$$

　　把同度分開的方法較多，不同的音區、不同的情緒，可採用不同的方法，據以上列舉的例子看，大都和敲音一樣，所以也把它歸為敲音一類。

G $\dfrac{4}{4}$　稍慢

$$5\ \ \overset{丁}{6}\ \ \overset{丁}{3}\ \ 3\ |\ 5\ -\ \overset{\vee}{2}\ \overset{丁}{2}\ |\ \overset{丁}{3}\ \underline{\overset{丁}{3}\,2}\,1\ -\ \overset{\vee}{}\ |\ \overset{丁}{\underset{\cdot}{6}}\ \underline{\overset{丁}{6}\,1}\,2\ \underline{\overset{丁}{2}\,1}\ |$$

$$2\ -\ \overset{\vee}{3}\ \underline{5\ 6}\ |\ 3\ \overset{丁}{3}\ \overset{丁}{5}\ -\ \overset{\vee}{}\ |\ 6\ \underline{\overset{丁}{6}\,\dot{1}}\,6\ 6\ |\ 5\ -\ -\ -\ \overset{\vee}{}\ |$$

$$6\ \underline{\overset{丁}{6}\,\dot{1}}\,6\ 6\ |\ \dot{1}\ -\ -\ -\ \overset{\vee}{}\ |\ 6\ \dot{2}\ \dot{1}\ \underline{\dot{1}\,6}\ |\ 5\ -\ \overset{\vee}{5}\ \dot{1}\ |$$

$$6\ \underline{\overset{丁}{6}\,5}\,3\ -\ \overset{\vee}{}\ |\ 2\ \underline{\overset{丁}{2}\,\underset{\cdot}{6}}\,3\ \underline{\overset{丁}{3}\,2}\ |\ \overset{\frown}{\dot{1}}\ -\ -\ -\ \|$$

跳音

　　洞簫的跳音與波音、雙倚音大致相同，但實際上又不相同，它的演奏方法：由主音的上方指迅速打一下，如

$\overset{\smile}{\underset{.}{2}}\overset{\approx}{1}6\overset{\approx}{5}$ 奏成：$\overset{.}{2}\ \underline{121}\cdot\ \underline{676}\cdot\ \underline{565}\cdot$ 由此可見，在吹奏技巧上

是區別於雙倚音的。它的記號是「ᴧᴧ」，不過它在 G 調的

4 音（第六孔）是不宜採用的。

例：

$\frac{4}{4}$ 慢

捂音

　　捂音也是洞簫的獨特技巧之一，在運用各種吹奏技巧中，它是起著點綴的作用，它往往在嫻靜、悲思、情緒縹緲處出現，具有古色古香的民族風韻。它的演奏方法是：當吹奏到某樂句和某樂段的最後長音時，原音孔的手指在時值終處迅速按下，使它發出一種奇異的、類似感歎的微弱音響。如 3 5 2 – | 奏成， 3 5 2 $\frac{6}{7}$ – | 它的符號為「↓」。

搧音

　　搧音是由指震音和打音相融成的。它所表現得情緒是激情奔放，具有豔麗、華彩的特色。當需要這種特定的情緒時，把本音指連同下方指來回的搧動，如 G 調的「$\overset{\frown}{1}$」把第三孔 1 音的手指輕觸原音孔，下方的第二指第一指的著力點是按孔，經過來回的按打使它發出的敲音而非敲音，似「指震」音非指震音的特異效果。把「$\overset{\frown}{1}$」演奏成：

。它的記號是「$\overline{\overline{m}}$」。

　　例如《八駿馬》的 奏成：

打音

　　打音也叫顫音，它與笛子等管樂的奏法大抵相同，但是笛子發出的音比較靈敏，而洞簫發出的音比較遲鈍，因此來回所按得次數比笛子要少。打音分為快打和慢打，情緒較急促的一般採用快打，情緒比較安靜的一般採用慢打。所謂快打、慢打只是來回開放次數的增減之別，其演奏方法都是一樣的。它的記號為「 *tr* 」。

　　打音有二度、三度、四度打音，如 G 調的「$\overset{tr}{\mathbf{6}}$」分別打法是：

二度「$\overset{tr}{\mathbf{6}}$」用上方一指來回開按

三度「$\overset{tr}{\mathbf{6}}$」用上方二指來回開按

四度「$\overset{tr}{\mathbf{6}}$」用上方三指來回開按

以上的幾種打音法要根據樂曲的需要而定。

下面提示兩例供為參考：

例一：

$$\overset{tr}{\underset{\smile}{5}}\overset{\frown}{6} \quad - \quad - \quad - \quad \Big| \overset{\cdot}{\underset{\smile}{2}}\overset{tr}{1} \quad - \quad - \quad - \quad \Big| \overset{7}{\underset{\smile}{}}\overset{tr}{6} \quad - \quad - \quad - \quad \Big| \overset{6}{\underset{\smile}{}}\overset{tr}{5} \quad - \quad - \quad - \quad \Big|$$

不難看出，以上的樂句是散板的節奏，表達安靜的情緒，
在這種情況下經常採用由慢到快的打法，稱之為慢打。

例二：

$$\overset{tr}{3\cdot} \quad \underline{2\ 3} \ \Big| \overset{tr}{5\cdot} \quad \underline{3\ 5} \ \Big| \overset{tr}{6\cdot} \quad \underline{5\ 6} \ \Big| \overset{tr}{\dot{1}\cdot} \quad \underline{6\ \dot{1}} \ \Big| \overset{tr}{\dot{2}} \quad - \ \Big|$$

這種歡樂情緒的氣氛通常採用快打，稱之為快打音。打
音需要採用幾度打音，這要根據作者的需要或演奏員自己的
處理。

歷音

　　歷音常被笛子採用為表現輕鬆活潑，詼諧的情趣，它不是洞簫的傳統表現手法，但由於樂曲演奏的需要也經常被採用在表現歡樂氣氛及悲壯的情緒裡。

　　歷音分為上歷音和下歷音，它是音階的上行及下行的級進關係。上行音為上歷音，下行音為下歷音。如 G 調的 $\underset{\cdot}{6}\nearrow\dot{2}$ 演奏為 $\overline{\underset{\cdot\cdot}{671}2345\dot{67}}\dot{1}\ \dot{2}$ ，$\dot{2}\searrow\underset{\cdot}{6}$ 演奏為 $\overline{\dot{2}\cdot\dot{1}765432}\underset{\cdot\cdot}{176}$ 。在演奏中要求每個音符的時值要平均，級進的速度要快。

雙指打音

　　雙指打音是洞簫傳統演奏的獨特技巧之一。它可表達吟哦的聲調，鄉愁的情景，是屬左上手的技巧部分。用左上手的食指、無名指急速的來回交替，使下方音發出吟哦、悲泣之聲。

　　例如在演奏 G 調的 i765 時，左手的食指、無名指機械地、快速地來回開按，右手按時值開放 i765。由於左上手的手指的動作，使 i765 成為一種特異的音響。記號為：「 *tr*双 」。

　　例：

1=G　4/4

3.　5 6 5 ｜ 3 － 2.　6 ｜ 1 7 *tr*双 7 － ｜

2.　5 3 2 ｜ *tr*双〜 1 － 2.　3 ｜ 1 7 *tr*双〜〜〜 6 － ‖

震音

　　吹出波浪式的音色，叫做震音。它分為氣震音和指震音，氣震音又分為喉震音和腹震音，本書著重探述腹震音。

　　練習腹震音要掌握前面所講的氣「通三關」入其三焦的運氣基礎，就是把氣自如地通過鼻、喉、胸腹入下腹，然後由下腹持續、均勻的把氣體送出風門進入簫腹。在送氣之際，小腹的肌肉要收縮輕輕、斷續的把氣壓出，使它成為波浪式的，連綿不斷地音響。初學者可先吸一口氣，然後按照原來的口型連呼數次而發出連續的呼呼聲，而後再實吹於簫。

　　腹震音在洞簫的演奏技巧中占很重要的位置。演奏者可根據樂曲的情緒需要加以應用，使簫音染的更優美的色彩。它的記號為「 ⊖ 」

例：

1=G $\frac{4}{4}$

通氣

　　通氣也叫循環換氣，是我國吹奏樂的一種獨特吹奏技巧，洞簫的通氣是吸收嗩吶等民間樂器的技巧。它原來沒有這種吹奏法，由於表現樂曲的需要，洞簫必須擴展它的演奏領域。在學習、吸收嗩吶等通氣的工作中做了艱苦的摸索和不斷地實踐，使它也成為洞簫吹奏法的一門獨特技巧。現在洞簫的通氣演奏技巧已經常被廣泛的應用。它的通氣法與其他管樂一樣的從風門出氣吸奏從鼻孔吸氣供以連續不斷地吹奏，但是洞簫吹管長而粗，內徑大、耗氣量大，這是通氣的主要矛盾，要解決這矛盾必須掌握下面幾點：

　　①要正確的掌握運氣法，善於快速吸氣，在快速地剎那間從鼻孔一下子把氣吸飽。

　　②腹內要儲氣，口裡有餘氣，口腔裡的餘氣要和鼻孔吸氣融為一體，互相溝通。

　　③在口裡尚有餘氣的條件下，大舌向裡縮、用上顎的小舌根截斷向口裡供氣的路程，然後大舌頭向外推出餘氣供以吹奏，當舌頭向外推時，氣就從鼻孔吸入腹中。

④通氣時，口勁要大，在不緊張的程度下口型周圍的肌肉儘量收縮。口風要細、風門要小。為了儘快的學會通氣法須要經常的練習，按照以上的方法，保持吹奏時的口型經常向自己的手心邊吹氣邊吸氣。它的記號為 "Ⓥ"。

吐音

　　吐音有輕吐、單吐、雙吐、三吐，這是舌頭與指頭互相配合的吹奏技巧，民間藝人在演奏中一般都很少適用的，也是不好掌握的一門新技巧，因為洞簫的吹口很小，吐音很容易出現雜音，簫身長又粗，吐音很遲鈍。但是由於樂曲的需要，經過不斷地探索，終於把這些新技巧吸收到洞簫的吹奏技巧行列裡。

　　單吐：在原有口型的基礎上加大口勁、稍縮風門，但肌肉的收縮不是向唇部兩旁拉，而是儘量向唇中間靠。初練習時，舌尖可光頂住上顎和齒根之間，然後輕輕的唸一聲「吐佛」「吐」舌尖向裡縮，「佛」舌尖放回原位置，但「佛」字放回原位置的時間時很快的，因為速度之快所以「佛」字聽不出來的，給人的聽覺只覺得只有唸「吐」得單音。要求吐出的音要短促、結實、有力。吐音和風門、口風、口勁的關係時很突出的，隨著音階的上下變化，三者的關係也隨之變化。它的記號為「△」。

單吐音練習（一）

G 調 $\frac{2}{4}$

```
△    △      △    △      △
1    1   | 1    1   | 1   0  | 2   2  | 2   2  |

2    0   | 2    2   | 1   1  | 2   0  | 1   2  |

1    2   | 1    0   | 2   1  | 2   1  | 6̣   0  |

6̣    1   | 6̣   1   | 6̣   0  | 6̣   1  | 6̣   1  |

2    0   | 2    2   | 3   0  | 3   3  | 2   0  |

2    2   | 3    3   | 2   2  | 3   3  | 2   0  |

3    3   | 3    0   | 3   3  | 3   3  | 3   0  |

3    3   | 5    0   | 5   5  | 5   5  | 5   0  |

4    4   | 4    0   | 5   4  | 5   4  | 5   0  |
```

5　　5　｜6　　0　｜6　　6　｜6　　0　｜6　　5　｜

6　　5　｜6　　0　｜7　　7　｜7　　0　｜7　　6　｜

7　　0　｜7　　6　｜7　　6　｜7　　0　｜6　　7　｜

i　　0　｜i　　i　｜i　　0　｜i　　7　｜6　　7　｜

i　　0　｜i　　7　｜6　　7　｜6　　0　｜i　　7　｜

6　　7　｜5　　0　｜6　　7　｜6　　5　｜4　　0　｜

5　　6　｜5　　4　｜3　　0　｜2 2　3 3　｜4 4　5 5　｜

4 4　3 3　｜2 2　3 3　｜1　　0　‖

單吐音練習（二）

$\frac{2}{4}$

```
△   △   △
6  6   6   | 6 6  6 6 | 6 6  6 0 | 7 7  7 | 7 7  7 7 |

7 7  7 0 | 1 1  1 0 | 1 1  1 1 | 1 1  1 0 | 2 2  2 0 |

3 3  3 0 | 2 2  2 2 | 3 3  3 0 | 4 4  4 0 | 5 5  5 0 |

4 4  4 4 | 5 5  5 0 | 6 6  6 0 | 7 7  7 0 | 6 6  6 6 |

7 7  1 0 | 1 1  1 0 | 2 2  2 0 | 1 1  1 1 | 2 2  2 0 |

3 3  3 0 | 4 4  4 0 | 3 3  3 3 | 4 4  4 0 | 4 4  4 4 |

3 3  3 3 | 2 2  2 2 | 1 1  1 0 | 7 7  7 7 | 6 6  6 6 |

5 5  5 0 | 4 4  4 4 | 3 3  3 3 | 2 2  2 0 | 1 1  1 1 |

7 7  7 7 | 6 6  6 6 | 5  -  ‖
```

熟練後要把速度加快。

單吐音練習（三）

$\frac{2}{4}$ 中速

‖: 5 5 5 6　1 1 1 2 | 6 6 6 1　2 2 2 3 | 1 1 1 2　3 3 3 5 |

2 2 2 3　5 5 5 6 | 3 3 3 5　6 6 6 i | 5 5 5 6　i i i 2 |

6 6 6 i　2 2 2 3 | i i i 2　3 3 3 5 | 2 2 2 3　i i i 2 |

6 6 6 i　5 5 5 6 | 3 3 3 5　2 2 2 3 | 1 1 1 2　6 6 6 1 |

5　　－　　:‖

雙吐音

　　雙吐音的基礎是單吐音，先把單吐練習好，再學習雙吐音。因此雙吐是建立在單吐的基礎上的。吹奏雙吐時口型不變，念「吐苦」兩字。把此方法實吹或向自己的手心作試，可受到兩次的口風，這兩次口風吹在洞簫上就發出兩音；「吐」一音「苦」一音，這是雙吐音的開始，它的吹奏方法大體上和單吐一樣，所不同的只是多念一字「苦」字。口腔有大舌頭、舌根處（喉頭）還有一個小舌尖，當念「吐」字時，大舌頭要縮回（實際上是念一聲「突」字）。大舌頭縮回後由小舌尖來完成「苦」字，也就是大舌頭完成「吐」字小舌尖完成「苦」字，由此不斷的練習，使它逐漸形成有規律、有節奏的純熟動作。

　　例：

快

1	1	1	1	1 1	1 1	1	1	1 1	1 1
吐	苦	吐	苦	吐 苦	吐 苦	吐	苦	吐 苦	吐 苦

1 1	1 1	1 1 1 1	1 1	1 1 1 1	1 1	1 1 1 1	1 1 1 1	1 0
吐苦	吐苦	吐苦吐苦	吐苦	吐苦吐苦	吐苦	吐苦吐苦	吐苦吐苦	吐0

雙吐練習

G $\frac{2}{4}$

$\overbrace{1 \quad - \quad | 1 \quad -}$ | 1 $\overset{\blacktriangle}{1}$ $\overset{\blacktriangle}{1}$ | $\underset{}{\underline{1111}}$ $\overset{双}{1}$ | $\underline{1111}$ $\underline{1111}$ |

$\underline{1111}$ $\underline{10}$ | $\overbrace{\dot7 \quad - \quad | \dot7 \quad -}$ | $\dot7$ $\dot7$ | $\underline{\dot7\dot7\dot7\dot7}$ $\dot7$ |

$\underline{7777}$ $\underline{7777}$ | $\underline{7777}$ $\underline{70}$ | $\overbrace{\underset{.}{6} \quad - \quad | \underset{.}{6} \quad -}$ | $\underline{6666}$ $\underline{60}$ |

$\underline{6666}$ $\underline{6666}$ | $\underline{6666}$ $\underline{60}$ | $\underline{7777}$ $\underline{7777}$ | $\underline{1111}$ $\underline{1111}$ | 1 $-^\lor$ |

$\underline{1111}$ $\underline{10}$ | 2 2 | $\underline{2222}$ $\underline{20}$ | $\underline{2222}$ $\underline{20}$ | $\underline{3333}$ $\underline{30}$ |

$\underline{3333}$ $\underline{30}$ | $\underline{2222}$ $\underline{2222}$ | $\underline{2222}$ $\underline{20}$ | $\underline{3333}$ $\underline{3333}$ | $\underline{3333}$ $\underline{30}$ |

$\underline{4444}$ $\underline{40}$ | $\underline{4444}$ $\underline{40}$ | $\underline{5555}$ $\underline{50}$ | $\underline{5555}$ $\underline{50}$ | $\underline{4444}$ $\underline{4444}$ |

$\underline{4444}$ $\underline{40}$ | $\underline{5555}$ $\underline{5555}$ | $\underline{5555}$ $\underline{50}$ | $\underline{6666}$ $\underline{60}$ | $\underline{6666}$ $\underline{60}$ |

$\underline{7777}$ $\underline{70}$ | $\underline{7777}$ $\underline{70}$ | $\underline{6666}$ $\underline{6666}$ | $\underline{6666}$ $\underline{60}$ | $\underline{7777}$ $\underline{7777}$ |

<u>7777</u> <u>7 0</u> | <u>i i i i</u> <u>i 0</u> | <u>i i i i</u> <u>i i i i</u> | <u>i 0</u> <u>2̇ 2̇ 2̇ 2̇</u> | <u>2̇ 0</u> <u>2̇ 2̇ 2̇ 2̇</u> |

<u>2̇ 2̇ 2̇ 2̇</u> <u>2̇ 0</u> | <u>3̇ 3̇ 3̇ 3̇</u> <u>3̇ 0</u> | <u>3̇ 3̇ 3̇ 3̇</u> <u>3̇ 0</u> | <u>3̇ 3̇ 3̇ 3̇</u> <u>3̇ 3̇ 3̇ 3̇</u> | <u>3̇ 0</u> <u>3̇ 3̇ 3̇ 3̇</u> |

<u>3̇ 3̇ 3̇ 3̇</u> <u>3̇ 0</u> | <u>3̇ 3̇ 3̇ 3̇</u> <u>2̇ 2̇ 2̇ 2̇</u> | <u>3̇ 3̇ 3̇ 3̇</u> <u>2̇ 2̇ 2̇ 2̇</u> | 3̇ − | 2̇ − ∨ |

<u>2̇ 2̇ 2̇ 2̇</u> <u>i i i i</u> | <u>2̇ 2̇ 2̇ 2̇</u> <u>i i i i</u> | 2̇ − | i − ∨ | <u>7777</u> <u>6666</u> |

<u>7777</u> <u>6666</u> | 7 − | 6 − ∨ | <u>6666</u> <u>5555</u> | <u>6666</u> <u>5555</u> |

6 − | 5 − ∨ | <u>5555</u> <u>4444</u> | <u>5555</u> <u>4444</u> | 5 − |

4 − ∨ | <u>4444</u> <u>3333</u> | <u>4444</u> <u>3333</u> | 4 − | 3 − ∨ |

<u>3333</u> <u>2222</u> | <u>3333</u> <u>2222</u> | 3 − | 2 − ∨ | <u>1̣1̣1̣1̣</u> <u>7̣7̣7̣7̣</u> |

<u>1̣1̣1̣1̣</u> <u>7̣7̣7̣7̣</u> | 1 − | 7̣ − ∨ | <u>6̣6̣6̣6̣</u> <u>5̣5̣5̣5̣</u> | <u>6̣6̣6̣6̣</u> <u>5̣5̣5̣5̣</u> |

6̣ − | 5̣ − ∨ | 5 − | 5 − ∨ | <u>5555</u> <u>6666</u> |

7777 ｉｉｉｉ | 7777 6666 | 5 － ∨ | 6666 7777 | ｉｉｉｉ ２２２２ |

３３３３ ２２２２ | ｉｉｉｉ 7777 | 6 － ∨ | 6677 ｉｉ２２ | ３３２２ ｉｉ77 |

6 － ∨ | 6677 ｉｉ２２ | ３３２２ ｉｉ66 | 5 － ∨ | 5656 ｉ 0 |

6ｉ6ｉ ２0 | ｉ２ｉ２ ３0 | 67ｉ２ ３0 | ３２ｉ7 60 | 67ｉ２ ３0 |

３２ｉ7 60 | 67ｉ２ ３２ｉ7 | 67ｉ２ ３２ｉ7 | 6 － ∨ | 6655 4433 |

5544 3322 | 3322 1177 | 6̣ － | 5̣ － | 5̣ 0 ‖

吹奏雙吐音要乾脆、有力、結實，在練習中要逐步克服
雜音。

三吐音

在演奏單吐音雙吐音的基礎上，口型不變，舌尖做「頂」「頂」「回」的動作，也就是念出「吐 吐苦」字音，如吹奏G調的 **1 11 1 11**。舌尖做「頂 頂回」的動作，即「吐 吐苦」。

初學者可先從同度音開始練習。

三吐音練習

G $\frac{2}{4}$

1 1 1 0 | 1 1 1 0 | 1 1 1 1 0 | 1 1 1 1 0 | 2 2 2 0 |
吐 吐 苦　　　　　　　　吐吐苦 吐

3 3 3 0 | 2 2 2 2 0 | 3 3 3 3 0 | 1 1 1 1 1 1 | 1 1 1 1 0 |

2 2 2 2 2 2 | 2 2 2 2 0 | 3 3 3 3 3 3 | 3 3 3 3 0 | 4 4 4 4 0 |

5 5 5 5 0 ‖: 1 1 1 1 1 1 | 1 1 1 1 1 1 | 2 2 2 2 2 2 | 2 2 2 2 2 2 |

3 − ∨ | 3 3 3 3 3 3 | 3 3 3 3 3 3 | 4 4 4 4 4 4 | 4 4 4 4 4 4 |

5 − ∨ | 5 5 5 5 5 5 | 5 5 5 5 5 5 | 6 6 6 6 6 6 | 6 6 6 6 6 6 |

6 − ∨ | 6 6 6 6 6 6 | 6 6 6 6 6 6 | 7 7 7 7 7 7 | 7 7 7 7 7 7 |

7 − ∨ | 7 7 7 7 7 7 | 7 7 7 7 7 7 | i i i i i i | i i i i i i |

i − ∨ | i i i i i i | i i i i i i | 2̇ 2̇ 2̇ 2̇ 2̇ 2̇ | 2̇ 2̇ 2̇ 2̇ 2̇ 2̇ |

$\dot{2}$ $-$ $^\vee$ | $\underline{\dot{2}\,\dot{2}}\,\underline{\dot{2}}$ $\underline{\dot{2}\,\dot{2}}\,\underline{\dot{2}}$ | $\underline{\dot{2}\,\dot{2}}\,\underline{\dot{2}}$ $\underline{\dot{2}\,\dot{2}}\,\underline{\dot{2}}$ | $\underline{3\,3}\,\underline{3}$ $\underline{3\,3}\,\underline{3}$ | $\underline{3\,3}\,\underline{3}$ $\underline{3\,3}\,\underline{3}$ |

$\dot{3}$ $-$ $^\vee$ | $\underline{\dot{3}\,\dot{3}}\,\underline{\dot{3}}$ $\underline{\dot{3}\,\dot{3}}\,\underline{\dot{3}}$ | $\underline{\dot{3}\,\dot{3}}\,\underline{\dot{3}}$ $\underline{\dot{3}\,\dot{3}}\,\underline{\dot{3}}$ | $\underline{\dot{4}\,\dot{4}}\,\underline{\dot{4}}$ $\underline{\dot{4}\,\dot{4}}\,\underline{\dot{4}}$ | $\underline{\dot{4}\,\dot{4}}\,\underline{\dot{4}}$ $\underline{\dot{4}\,\dot{4}}\,\underline{\dot{4}}$ |

$\dot{4}$ $-$ $^\vee$ | $\underline{\dot{4}\,\dot{3}}\,\underline{\dot{3}}$ $\underline{\dot{2}\,\dot{1}}\,\underline{\dot{1}}$ | $\underline{7\,6}\,\underline{6}$ $\underline{5\,4}\,\underline{4}$ | $\underline{3\,2}\,\underline{2}$ $\underline{1\,\underset{\cdot}{7}}\,\underline{\underset{\cdot}{7}}$ | $\underset{\cdot}{6}$ $-$ | $\underset{\cdot}{5}$ $-$ ‖

氣吐

　　氣吐也是洞簫的傳統吹奏法之一，一般都在緩吹、平吹音區出現，他是表現安靜中的歡悅、跳躍情緒，是一種斷音的演奏技巧。氣吐的演奏是腹部、風門、手指三方面的有機配合。首先吸氣於腹中，由中下腹把氣壓出，每壓一次風門開一次所得其斷音之聲。

　　如：

$$
\begin{array}{cc|cc|cc|cc|cc|}
\overset{\triangledown}{1} & \overset{\triangledown}{1} & \overset{\triangledown}{1} & 0 & \overset{\triangledown}{1} & \overset{\triangledown}{2} & \overset{\triangledown}{1} & 0 & \overset{\triangledown}{\underset{\cdot}{6}} & \overset{\triangledown}{\underset{\cdot}{6}}
\end{array}
$$

$$
\begin{array}{cc|cc|cc|cccc|cc‖}
\overset{\triangledown}{\underset{\cdot}{6}} & 0 & \overset{\triangledown}{\underset{\cdot}{6}} & 1 & \overset{\triangledown}{\underset{\cdot}{6}} & 0 & \overset{\triangledown}{\underline{\underset{\cdot}{6}}}\,\overset{\triangledown}{\underline{1}} & \overset{\triangledown}{\underline{2}}\,\overset{\triangledown}{\underline{1}} & \overset{\triangledown}{\underset{\cdot}{6}} & 0
\end{array}
$$

鳳凰展翅

　　鳳凰展翅是洞簫的一種特殊演奏技巧，表演難度較高。在民間樂隊中通常作為一種華彩裝飾的引音使用，近代被發展為單獨的、較為完整的技巧，在獨奏曲中，經常被安排在特定的及華彩樂段裡。它只適用于第五音孔（G調的 $\overset{\cdot}{3}$ 或音 3）。首先用第六孔（後孔）的「#$\overset{\cdot}{4}$」或低八度的「#4」音，急速開按而發出染有華彩的「$\overset{\cdot}{3}$」或「3」音。吹奏時須其備強有力的臂力，首先把左臂抬平，用大小臂使勁產生顫抖並帶動後孔的拇指來回急速開按，使「$\overset{\cdot}{3}$」或「3」音發出連綿不斷又強有力的異特音響效果。記號為：「⋎」。

　　例：

$$\overset{\cdot}{3} \quad \overset{T}{\underset{\cdot}{3}} \quad \overset{T}{\underset{\cdot}{3}} \quad \overset{T}{\underset{\cdot}{3}} \quad \overset{\vee}{\underset{\cdot}{3}}\cdots\cdots \Big|$$

$$3 \quad \overset{T}{3} \quad \overset{T}{3} \quad \overset{T}{3} \quad \overset{\vee}{3}\cdots\cdots \Big|$$

應用曲

（一）長工歌

G 調 $\frac{2}{4}$ 慢

（二）番客歌

$\frac{4}{4}$ 稍慢

‖: 3 5 3 2 1 2 1 | 6̣ 5̣ 1 6̣ 5̣ - ∨ | 3 5 3 2 3 - |

5 3 2 1 - | 3 5 3 2 1 2 1 7̣ | 6̣ 5̣ 1 6̣ 5̣ - |

5̣ 3 2 3 2 1 | 6̣ 5̣ 1 6̣ 1 - | 3 5 6 5 3 |

6 i 6 5 - | 3 5 6 5 3 2 | 3 2 1 2 - |

3 5 3 2 1 2 1 7̣ | 6̣ 5̣ 1 6̣ 5̣ - | 5̣ 3 2. 3 |

5 5 3 2 1. 2 | 5 5 3 2 1 - :‖

（三）誤佳期

4/4 慢

2 3̂ - ˇ↗6 | 1̇ 6 5. 4 3 | 2 3 - 5 6 | 5 3 2 3 2 1 |

1̂ - ˇ↘2 3 5 | 32 323 176̣ˇ | 1 2 1 - ↗2 | 1 6̣ 1 - ˇ |

2 32 16̣ 56̣ | 6̣ - ˇ3 565 | 353 532 - ˇ | 32 35 - 32 |

3 3 553 21 | 1 - ˇ5.6̣ 53 | 3 2 - 2 53 | 3̂2 3̂21 - ˇ |

3 2 21 17 | 6̣5 6̣ - 12 | 16̣ 6̣1 2ˇ35 | 3532 12 35 231 |

2 - ˇ3 5 6̇ˇ | 6̣.2̇ 16̣ 5.6̣ 32 | 32 1 - ˇ3.5 | 32 16 123ˇ |

22 22 17 6̂5 | 6̣ - - - ‖

D 調指法表

調式	d	e	♯f	g	a	b	♯c	d¹	d¹	e¹	♯f	g	a	b	♯c	d²	e²	♯f	g	a
音孔	1	2	3	4	5	6	7	1̇	1̇	2̇	3̇	4̇	5̇	6̇	7̇	1̈	2̈	3̈	4̈	5̈
第六孔（後孔）	◉	◉	◉	◉	◉	◉	◌	◌	◉	◉	◉	◉	◉	◉	◌	◉	◉	◉	◉	◌
五孔	●	●	●	●	●	●	○	○	●	●	●	●	●	○	○	○	●	○	●	○
四孔	●	●	●	●	○	○	○	○	●	●	●	●	○	○	○	○	●	○	●	●
三孔	●	●	●	○	○	○	●	●	●	●	●	○	○	○	●	●	●	●	●	○
二孔	●	●	○	○	○	○	●	●	●	●	○	○	○	○	●	●	●	●	●	○
一孔	●	○	○	○	○	○	○	●	●	○	○	○	○	○	○	●	●	○	●	○
筒音	1							1̇	1̇							超吹	超吹	超吹	超吹	超吹

D 調練習（一）

1=D $\frac{4}{4}$ 中速

| 1 - 2 - | 3 - 2 - ∨ | 1 - 2 - | 3 - 2 - ∨ |

| 1 2 3 2 | 1 2 3 2 ∨ | 1̲2̲ 1̲2̲ 1 2 | 1̲2̲ 1̲2̲ 3 2 ∨ |

| 1̲2̲ 3̲2̲ 1̲2̲ 3̲2̲ | 1 - 2 - ∨ | 3 - 4 - | 3 - 2 - ∨ |

| 3 - 4 - | 3 - 2 - ∨ | 3 4 3 2 | 3 4 3 2 ∨ |

| 3̲4̲ 3̲2̲ 3̲4̲ 3̲2̲ | 3 - 4 - ∨ | 5 - 6 - | 7 - 6 - ∨ |

| 5 6 7 6 | 5 6 7 6 ∨ | 5̲6̲ 7̲6̲ 5̲6̲ 7̲6̲ | 5 - 7 - ∨ |

| 6 - 7 - | 5 7 6 7 ∨ | 5̲7̲ 6̲7̲ 5̲7̲ 6̲7̲ | 5 - 7 - ∨ |

| 6 - 7 - | 5 7 6 7 ∨ | 5̲7̲ 6̲7̲ 5̲7̲ 6̲7̲ | 4 - 5 - |

| 6 - 5 - ∨ | 4̲5̲ 6̲5̲ 4̲5̲ 6̲5̲ ∨ | 2 - 4 - | 3 - 2 - ∨ |

$$\underline{24}\ \underline{32}\ \underline{24}\ \underline{32}\ |\ 1\ -\ 2\ -\ |\ 3\ -\ 4\ -\ |\ \overset{\frown}{5}\ -\ -\ -\ ^\vee|$$

$$2\ -\ 3\ -\ |\ 4\ -\ 5\ -\ |\ \overset{\frown}{6}\ -\ -\ -\ ^\vee|\ 3\ -\ 4\ -\ |$$

$$5\ -\ 6\ -\ |\ \overset{\frown}{\underset{\cdot}{7}}\ -\ -\ -\ |\ \overset{\frown}{\overset{\cdot}{1}}\ -\ -\ -\ ^\vee\|$$

D 調練習（二）

稍慢

| 1 2 3 2 | 1232 1232 1 2[∨] | 3 2 1 2 |

1 2 3 2 | 1̲2̲3̲2̲ 1̲2̲3̲2̲1 2ᵛ | 3 2 1 2 |

3̲2̲1̲2̲ 3̲2̲1̲2̲3 2ᵛ | 2 3 2 1 | 2̲3̲2̲1̲ 2̲3̲2̲1̲2 1ᵛ |

3 4 3 2 | 3̲4̲3̲2̲ 3̲4̲3̲2̲3 4ᵛ | 1 2 3 4 |

1̲2̲3̲4̲ 1̲2̲3̲4̲1 4ᵛ | 2 4 3 4 | 2̲4̲3̲4̲ 2̲4̲3̲4̲2 4ᵛ |

2 3 4 5 | 2̲3̲ 4̲5̲ 2̲3̲ 4̲5̲ᵛ | 1̲2̲ 3̲5̲ 2̲3̲ 4̲5̲ |

1̲2̲3̲5̲ 2̲3̲4̲5̲4 5ᵛ | 1̲2̲ 3̲4̲ 5̲4̲ 3̲2̲ | 1̲2̲3̲4̲ 5̲4̲3̲2̲ 1̲2̲3̲4̲ 5̲4̲3̲2̲ᵛ |

1̲4̲ 2̲4̲ 3̲4̲ 5̲4̲ | 3̲2̲ 1̲2̲ 3̲4̲ 5̲4̲ | 1 − − 0 |

5 6 7 − | 3 5 7 − | 2 5 7 − |

3 4 5 6 | 7 − − −ᵛ | 2 3 5 7 |

6 – – – ᵛ | 1　2　3　6 | 5 – – – ᵛ |

7　6　7　6 | 5 – – – ᵛ | 5̲6̲　7̲6̲　5̲6̲　7̲6̲5̲6̲ |

7　5̲6̲　7̲6̲　5̲6̲7̲6̲ | 5ᵛ5̲6̲7̲6̲　5̲6̲7̲6̲　5̲0̲ | 6̲7̲　6̲5̲　6̲7̲　6̲5̲ |

6̲7̲6̲5̲　6̲0̲　6̲7̲6̲5̲　6̲0̲ | 6̲7̲6̲5̲　6̲7̲6̲5̲　6̲7̲6̲5̲　6̲7̲6̲5̲ | 4̲5̲　6̲7̲　6̲5̲　4̲3̲ᵛ |

2̲3̲　4̲5̲　6̲7̲　6̲5̲ | 4̲3̲　2̲3̲1 – | 1 – 0 0 ‖

D調練習（三）

$\frac{4}{4}$ 中速

```
5 - 6 - | 7 - 6 - ᵛ | 1̂ - - - | 1̇ - - - ᵛ |

6 - 7 - | 1 - 6 ᵛ | 2̂ - - - | 2̇ - - - ᵛ |

7 - 6 - | 1̇ - 2̇ - ᵛ | 3̂ - - - | 3̇ - - - ᵛ |

1̇ - 7 - | 1̇ - 2̇ - ᵛ | 4̂ - - - | 4̇ - - - ᵛ |

3̣ - 2̇ - | 3̇ - 4̇ - ᵛ | 5̂ - - - | 5̇ - - - ᵛ |

4̇ - 2̇ - | 4̇ - 5̇ - ᵛ | 6̂ - - - | 6̇ - - - ᵛ |

5̇ - 3̇ - | 5̇ - 6̇ - ᵛ | 7̂ - - - | 7̇ - - - ᵛ |

6̇ - 5̇ - | 6̇ - 7̇ - ᵛ | 6̂ - - - | 6̇ - - - ᵛ |

5̇ - 4̇ - | 5̇ - 6̇ - ᵛ | 5̂ - - - | 5̇ - - - ᵛ |
```

$$5 - 4 - | 5 - 6 - {}^{\vee} | \overset{\frown}{\dot{5}} - - - | 5 - - - {}^{\vee} |$$

$$\dot{3} - \dot{4} - | \dot{5} - \dot{4} - {}^{\vee} | \overset{\frown}{\dot{3}} - - - | \dot{3} - - - {}^{\vee} |$$

$$3 - 4 - | 5 - 4 - {}^{\vee} | \overset{\frown}{3} - - - | 3 - - - {}^{\vee} |$$

$$\dot{5} - \dot{6} - | \dot{7} - \dot{6} - {}^{\vee} | \overset{\frown}{\dot{7}} - - - | \dot{7} - - - {}^{\vee} |$$

$$5 - 6 - | 7 - 6 - {}^{\vee} | \overset{\frown}{7} - - - | 7 - - - {}^{\vee} |$$

$$4 - 3 - | 5 - 4 - {}^{\vee} | \overset{\frown}{3} - - - | 3 - - - {}^{\vee} |$$

$$2 - 3 - | 2 - 1 - {}^{\vee} | \overset{\frown}{2} - - - | 2 - - - {}^{\vee} |$$

$$1 - 3 - | 2 - 3 - {}^{\vee} | \overset{\frown}{1} - - - | 1 - - - {}^{\vee} |$$

稍快

$$\underline{12}\ \underline{34}\ \underline{56}\ \underline{7\dot{1}} | \underline{23}\ \underline{45}\ \underline{67}\ \underline{\dot{1}\dot{2}} | \overset{\frown}{\dot{3}} - - - | \dot{3} - - - |$$

$$\underline{34}\ \underline{56}\ \underline{7\dot{1}}\ \underline{\dot{2}\dot{3}} | \underline{45}\ \underline{67}\ \underline{\dot{1}\dot{2}}\ \underline{\dot{3}\dot{4}} | \overset{\frown}{\dot{5}} - - - | \dot{3} - - - {}^{\vee} |$$

$\underline{56}$ $\underline{7\dot1}$ $\underline{\dot2\dot3}$ $\underline{\dot4\dot5}$ | $\underline{67}$ $\underline{\dot1\dot2}$ $\underline{\dot3\dot4}$ $\underline{\dot5\dot6}$ | $\dot7$ － － － | $\dot7$ － － － $^\lor$ |

$\underline{\dot7\dot5}$ $\underline{\dot5\dot4}$ $\underline{\dot3\dot2}$ $\underline{\dot1\dot7}$ | $\underline{\dot6\dot5}$ $\underline{\dot4\dot3}$ $\underline{\dot2\dot1}$ $\underline{\dot76}$ | $\underline{\dot5\dot4}$ $\underline{\dot3\dot2}$ $\underline{\dot17}$ $\underline{65}$ | $\underline{\dot4\dot3}$ $\underline{\dot2\dot1}$ $\underline{76}$ $\underline{54}$ |

$\underline{\dot3\dot2}$ $\underline{\dot17}$ $\underline{65}$ $\underline{43}$ | $\underline{\dot2\dot1}$ $\underline{76}$ $\underline{54}$ $\underline{32}$ | $\underline{\dot17}$ $\underline{65}$ $\underline{43}$ $\underline{23}$ $^\lor$ | $\overset{\frown}{\dot1}$ － － － $^\lor$ ‖

　　吹低音時口勁小風門大，吹高音時口勁大風門小；吹低音口風緩，吹高音口風急。

D 調練習（四）

$$\dot{1}\ \dot{2}\ \dot{3}\ -\ |\ \dot{4}\ \dot{3}\ \dot{2}\ -^{\lor}\ |\ 1\ 2\ 3\ 4\ |\ \underline{\dot{3}\dot{4}}\ \underline{\dot{3}\dot{2}}\ \dot{1}\ -^{\lor}\ |$$

$$\dot{2}\ \dot{3}\ \dot{4}\ -\ |\ \dot{5}\ \dot{4}\ \dot{3}\ -^{\lor}\ |\ \dot{2}\ \dot{3}\ \dot{4}\ \dot{5}\ |\ \underline{\dot{4}\dot{5}}\ \underline{\dot{4}\dot{3}}\ \dot{2}\ -^{\lor}\ |$$

$$\dot{3}\ \dot{4}\ \dot{5}\ -\ |\ \dot{6}\ \dot{5}\ \dot{4}\ -^{\lor}\ |\ \dot{3}\ \dot{4}\ \dot{5}\ \dot{6}\ |\ \underline{\dot{5}\dot{6}}\ \underline{\dot{5}\dot{4}}\ \dot{3}\ -^{\lor}\ |$$

$$\dot{3}\ \dot{4}\ \dot{5}\ -\ |\ \dot{4}\ \dot{5}\ \dot{6}\ -^{\lor}\ |\ \dot{2}\ \dot{3}\ \dot{4}\ \dot{5}\ |\ \dot{6}\ -\ -\ -^{\lor}\ |$$

$$\underline{2\ 3}\ 4\ 5\ 6\ -\ |\ \underline{5\ 6}\ \underline{4\ 5}\ 6\ -^{\lor}\ |\ \dot{3}\ 4\ 5\ 6\ |\ \dot{7}\ -\ -\ -^{\lor}\ |$$

$$\underline{3\ 4}\ \underline{5\ 6}\ 7\ -\ |\ \underline{6\ 7}\ \underline{5\ 6}\ 7\ -^{\lor}\ |\ 4\ 5\ 6\ 7\ |\ \overset{\frown}{\dot{1}}\ -\ -\ -^{\lor}\ |$$

$$\dot{5}\ \dot{6}\ \dot{7}\ \dot{1}\ |\ \ddot{2}\ -\ -\ -^{\lor}\ |\ \ddot{2}\ \dot{1}\ \dot{7}\ \dot{1}\ |\ \ddot{2}\ -\ -\ -^{\lor}\ |$$

$$\ddot{2}\ \dot{1}\ \dot{7}\ \dot{6}\ |\ \dot{5}\ -\ \dot{4}\ \dot{3}\ |\ \dot{2}\ -^{\lor}\ \dot{1}\ \dot{7}\ |\ \dot{6}\ \dot{5}\ \dot{4}\ -^{\lor}\ |\ \dot{3}\ \dot{2}\ \dot{1}\ -\ |$$

$$7\ 6\ 5\ -^{\lor}\ |\ 5\ \dot{4}\ \dot{3}\ \dot{2}\ |\ \dot{1}\ 7\ 6\ 5\ -^{\lor}\ |\ 4\ 3\ 2\ 3\ |\ 1\ -\ -\ 0\ \|$$

口勁隨著音符上行面加強，也隨著下行而放緩。吹超音要吸飽氣，口風須加急、風門要縮小、簫音不偏低。

D 調練習（五）

$\frac{4}{4}$ 中速

1 2̇ 1 1̇ 2̇ 1̇ ｜ 1 2̇ 1̇ 2̇ 1̇ – ∨｜ 2 3̇ 2 2̇ 3̇ 2̇ ｜ 2 3̇ 2̇ 3̇ 2̇ – ∨｜

2 2̇ 1̇ 2̇ 1̇ ｜ 1 1̇ 5 6 5 ∨｜ 12 34 535 32 ｜ 1 – 1̇ – ∨｜

2 2̇ 1̇ 2̇ 1̇ ｜ 3 3̇ 2̇ 3̇ 2̇ ∨｜ 23 45 656 43 ｜ 2 – 2̇ – ∨｜

3 3̇ 2̇ 3̇ 2̇ ｜ 4 4̇ 3̇ 4̇ 3̇ ∨｜ 34 56 767 54 ｜ 3 – 3̇ – ∨｜

4 4̇ 3̇ 4̇ 3̇ ｜ 5 5̇ 4̇ 5̇ 4̇ ∨｜ 45 67 1̇7̇1̇ 65 ｜ 4 – 4̇ – ∨｜

5 5̇ 4̇ 5̇ 4̇ ｜ 6 6̇ 5̇ 6̇ 5̇ ∨｜ 56 7̇1̇ 2̇1̇2̇ 76 ｜ 5 – 5̇ – ∨｜

6 6̇ 5̇ 6̇ 5̇ ｜ 7 7̇ 6̇ 7̇ 6̇ ∨｜ 6̇7̇ 1̇2̇ 3̇2̇3̇ 1̇7̇ ｜ 6 – 6̇ – ∨｜

7 7̇ 7̇ 7̇ 5̇ – ｜ 6 6̇ 6̇ 6̇ 5 – ｜ 4 4̇ 4̇ 4̇ 3̇ – ｜ 3 3̇ 3̇ 3̇ 2̇ – ∨｜

1 1̇ 1 1̇ 2 2̇ 2 2̇ ｜ 3̇ 3̇ 3̇ 3̇ 5̇ 5̇ 5̇ 5̇ ｜ 6̇ – ∨5̇ 6̇ 5̇ 3̇ ｜ 2̇3̇ 2̇1̇ 6̇1̇ 6̇5̇ ｜

3̇ 5̇ 2̇3̇ 1̇ – ｜ 1̇ – – 0 ‖

　　這首練習曲跳度較大，口型要隨之急速地變化，要注意風門的大小、口風的粗細、口勁的大小，三者之間的變化與手指的關係是互相有機的配合。

應用曲（一）

D $\frac{4}{4}$ 慢　　　　　　　　　　　　　　　　　　薌曲小哭調

（二）戈甲管甫送

D $\frac{4}{4}$ 稍慢

‖: ↗5 3 5 - | ↗6 1̲ 6̲ 5̃ - ∨ | 1̇· 2̇ 1̲7̲ 6̲3̲ | 5̲ 5 6̲ 5 - |

↗6 1̲7̲ 6̲1̲ 6̲5̃ | 3̲ 5 6̲ 5̃ - | 5̲·̲6 5̲3̲ 2̲3̲ 5̲#4̲ | 3 #4 3̲2̲1̲ - |

3̲̃2̲1̲ 2 - | ↗5 6 5̲6̲ 5̲3̲ | 2 5̲#4̲ 3̲4̲ 3̲2̲ | 1 - - - :‖

（三）山東民歌 「花月吟」

D $\frac{4}{4}$ 中速

$\overset{\cdot}{1}$ $\overset{\top}{1}$ $\overset{\top}{2}$ $\overset{\top}{1}$ | $\underline{6\ 5}$ $\underline{6\ 1}\overset{\top}{5}$ $-$ | $\underline{5\ 6}$ $\underline{1\ 2}$ $\underline{6\ 5}3$ | $\underline{5\ 2}$ $\underline{3\ 5}1$ $-$ |

$\|:$ $\underline{3.\ 5}$ $\underline{6\ 1}5.\overset{\vee}{1}$ | $\underline{3.\ 5}$ $\underline{6561}5$ $-$ | $\underline{5.6}$ $\underline{12}$ $\underline{6153}$ | $\underline{5\ 2}$ $\underline{3235}1$ $-$ |

$\underline{3.\ 5}$ $\underline{6\ 1}$ $5.\overset{\vee}{1}$ | $\underline{335}$ $\underline{6561}5-^{\vee}$ | $\underline{5.6}$ $\underline{12}$ $\underline{6\ 5}3$ | $\underline{5\ 2}$ $\underline{3235}1$ $-:\|$

「1 1 2 1」的敲音均用上手的無名指打。

（四）安徽民歌難民曲

（五）秋　景

D $\frac{4}{4}$ 中速　稍慢

（此处为简谱乐谱，包含数字音符及演奏记号）

C調指法表

調式 \ 音孔	d	e	♮f	f	g	a	b	c	d¹	d	e	♮f	f	g	a	b	c	d²	e	♮f	f	g
（音孔數字）	2	3	4	#4	5	6	7	1̇	2̇	2̇	3̇	4̇	#4̇	5̇	6̇	7̇	1̈	2̈	3̈	4̈	#4̈	5̈
第六孔（後孔）	◐	◐	◐	◐	◐	◐	◐	○	◐	○	◐	◐	◐	◐	◐	◐	○	◐	◐	◐	◐	◐
五孔	●	●	●	●	●	●	○	●	●	●	●	●	●	●	○	●	●	●	●	○	○	○
四孔	●	●	●	●	●	○	○	●	●	●	●	●	●	○	○	●	●	○	●	○	○	●
三孔	●	●	●	●	●	○	●	●	●	●	●	●	○	●	●	○	●	●	●	○	●	●
二孔	●	○	○	○	○	○	●	●	●	●	○	○	●	●	○	○	●	○	●	○	●	●
一孔	●	○	●	○	○	○	○	●	●	●	○	○	○	○	○	○	●	●	○	○	○	●
筒音																		泛音	泛音	泛音	泛音	泛音

　　表上標有半音孔的並不絕對準確，因目前的簫規格不一，有的簫可按半音孔，有的簫可能按三分之一孔，總之要以手指控制調節音準。

C調練習（一）

$\frac{2}{4}$ 稍慢

2 3 | 2 - | 3 4 | 3 - ᵛ | 2 3 |

4 - | 3 4 | 2 - ᵛ | 3 2 | 4 - |

2 4 | 3 - ᵛ | 3 2 | 4 3 | 2 - ᵛ |

2 3 | 4 - | #4 - ᵛ | 3 2 | 4 - |

#4 - | 2 3 | 4 #4 | 2 3 | 4 #4 ᵛ |

3 #4 | 4 3 | 2 - ᵛ | 2 3 | #4 - |

3 #4 | 5 - ᵛ | 2 3 | 4 5 | #4 4 |

3 - ᵛ | 4 #4 | 5 - | #4 5 | 6 - ᵛ |

#4 5 | 6 - ᵛ | 3 4 | #4 5 | 6 - ᵛ |

5　6　｜7　−　｜5　6　｜7　−　ᵛ｜4　♯4　｜

5　6　｜7　−　ᵛ｜6　7　｜i　−　｜6　7　｜

i　−　ᵛ｜♯4　5　｜6　7　｜i　−　ᵛ｜6　7　｜

i　7　｜6　−　ᵛ｜5　7　｜6　5　｜♯4　−　｜

6　7　｜i　7　｜6　−　｜7　i　｜5　♯4　｜

3　−　ᵛ｜2　3　｜♯4　5　｜6　7　｜i　7　ᵛ｜

6　5　｜♯4　3　｜2　−　｜2　−　‖

　　「4」「♯4」音的半音關係，要用變換指法及氣、口型的控制幫以調節。

C調練習（二）

$\frac{4}{4}$ 中速

$\underline{2\ 3}\ ^{\#}4\ \underline{3\ 4}\ 3\ |\ ^{\#}\underline{4\ 5}\ 6\ \underline{5\ 6}\ 7\ |\ \underline{6\ 7}\ \dot{1}\ \underline{7\ \dot{1}}\ \dot{2}\ |\ \underline{5\ 6}\ 7\ \dot{1}\ \dot{2}\ -\ |$

$\underline{7\ 6}\ 7\ \dot{1}\ \dot{2}\ -\ |\ \dot{1}\ 6\ 7\ \dot{1}\ \dot{2}\ -\ |\ \underline{6\ 7}\ \dot{1}\ \dot{2}\ \dot{3}\ -\ |\ \underline{7\ 6}\ \dot{2}\ \dot{1}\ \dot{3}\ |$

$\underline{\dot{2}\ \dot{3}}\ \dot{1}\ 7\ 6\ -\ |\ \underline{6\ 7}\ \underline{\dot{1}\ \dot{2}}\ \underline{\dot{3}\ \dot{2}}\ \underline{\dot{1}\ 7}\ |\ \underline{6\ 7}\ \underline{\dot{1}\ \dot{2}}\ \underline{\dot{3}\ \dot{2}}\ \underline{\dot{1}\ 7}\ |\ 6\ \underline{\dot{1}\ \dot{2}}\ \dot{3}\ \underline{\dot{2}\ \dot{3}}\ |$

$\dot{4}\ -\ ^{\#}\dot{4}\ -\ |\ \dot{2}\ \dot{3}\ \dot{4}\ -\ |\ \dot{2}\ \dot{3}\ ^{\#}\dot{4}\ -\ |\ \dot{2}\ \dot{3}\ \dot{4}\ \dot{3}\ |$

$\dot{2}\ \dot{3}\ ^{\#}\dot{4}\ \dot{3}\ |\ \dot{4}\ -\ \dot{5}\ -\ |\ \dot{6}\ -\ -\ -\ |\ ^{\#}\dot{4}\ \dot{5}\ \dot{6}\ \dot{5}\ |$

$^{\#}\dot{4}\ \dot{5}\ \dot{6}\ \dot{5}\ |\ \dot{6}\ -\ -\ -\ |\ \dot{5}\ -\ \dot{6}\ -\ |\ \dot{7}\ -\ -\ -\ |$

$\dot{6}\ -\ \dot{7}\ -\ |\ \ddot{1}\ -\ -\ -\ |\ \dot{7}\ -\ \ddot{1}\ -\ |\ \ddot{2}\ -\ -\ -\ |$

$\ddot{3}\ -\ -\ -\ {}^{\lor}|\ \underline{5\ 6}\ \underline{7\ 6}\ \underline{7\ \dot{1}}\ \underline{\dot{2}\ \dot{1}}\ |\ \underline{\dot{2}\ \dot{3}}\ \underline{\dot{1}\ \dot{2}}\ \dot{3}\ -\ {}^{\lor}|\ \underline{\dot{2}\ \dot{3}}\ \underline{\dot{2}\ \dot{1}}\ \underline{6\ 5}\ \underline{6\ \dot{1}}\ |$

$\dot{2}\ -\ -\ -\ {}^{\lor}|\ \underline{\dot{1}\ \dot{2}}\ \underline{\dot{3}\ \dot{2}}\ \underline{\dot{1}\ 6}\ \underline{5\ 6}\ |\ \dot{1}\ -\ -\ -\ {}^{\lor}|\ \underline{6\ \dot{1}}\ \underline{6\ 5}\ \underline{3\ 5}\ \underline{6\ \dot{1}}\ |$

$\underline{\dot{5}\ 6}\ \underline{5\ {}^{\#}4}\ \underline{3\ {}^{\#}4}\ \underline{\dot{3}\ \dot{2}}\ |\ \underline{\dot{1}\ \dot{2}}\ \underline{\dot{1}\ 7}\ \underline{6\ 5}\ \underline{6\ \dot{1}}\ |\ 5\ -\ -\ 0\ \|$

C調練習（三）

$\frac{4}{4}$ 中速

23#45 6543 2345 6543 | 2 - 3#456 7654 | 3#456 76543 - |

#4567 i765 4567 i765 | #4 - 567i 2̇i76 | 567i 2̇i765 - |

67i2̇ 3̇2̇i7 67i2̇ 3̇2̇i7 | 6 - 7i2̇3̇ #4̇3̇2̇i | 7i2̇3̇ #4̇3̇2̇i7 - |

i2̇3̇#4̇ 5̇4̇3̇2̇ i2̇3̇4̇ 5̇4̇3̇2̇ | i - 2̇3̇#4̇5̇ 6̇5̇4̇3̇ | 2̇3̇#4̇5̇ 6̇5̇4̇3̇2̇ - |

3̇#4̇5̇6̇ 7̇6̇5̇4̇ 3̇4̇5̇6̇ 7̇6̇5̇4̇ | 3̇ - 4̇ 5̇ | 6̇ - 5̇ 6̇ |

7 - 6 7 | i - 2̇ - ∨ | 3̇ - - - - ∨ |

2̇ 3̇ 2̇ i | 7 6 7 5 | 6765 #4654 3543 2432 |

i3̇2̇i 72̇i7 6i76 5765 | 465#4 35432 - ‖

C調練習（四）

3 6 3 6 | 3 6 3 6 3 6 | 3 6 3 6 3 6 |

6765 6760 | 6765 60 6765 60 | 6765 6765 6765 60 |

6 6 3 5 6 6 | 2 3 2 1 | 2321 20 2321 20 |

2321 2321 2321 20 | 2321 22 2321 20 | 6 7 6 5 |

6765 60 6765 60 | 3 #4 3 2 | 3#432 30 3432 30 |

67 65 67 65 | 6765 66 6765 66 | 3 #4 32 34 32 |

3 #432 33 3432 33 | 6 — 7 — | 6 — 5 — |

6 7 6 5 | 6 7 65 67 65 | 6765 60 6765 60 |

6765 6765 6765 60 | 67 65 #45 43 | 23 21 76 75 | 6——0 ‖

C調練習曲（一）

C調 $\frac{4}{4}$ $\frac{3}{4}$ 民歌

$\frac{3}{4}$ i 6 i $\underline{3\ 2}$ | $\frac{4}{4}$ $\underline{i\ 3}$ $\underline{2\ i}$ 6 6 | $\frac{3}{4}$ $\underline{i\ 2}$ i $\underline{i\ 6}$ | $\frac{4}{4}$ $\underline{5\ 6}$ $\underline{5\ 3}$ 5 5 |

$\frac{3}{4}$ i 6 i $\underline{2\ 3}$ | $\frac{4}{4}$ $\underline{i\ 3}$ $\underline{2\ i}$ $\underline{6\ 5\ 6}$ | $\frac{3}{4}$ $\underline{i\ 2}$ i $\underline{i\ 6}$ | $\frac{4}{4}$ $\underline{5\ 6}$ $\underline{5\ 3}$ $\overset{\frown}{5}$ − ‖

第三小節、第七小節的「i 2 i i」同度音用上手的拇指敲音。

練習曲（二）五更鼓

C $\frac{2}{4}$ 稍慢　　　　　　　　　　　　　　　　　　民歌

第一小節的「i i」用原音指分開。

練習曲（三）

$\frac{4}{4}$ 中速　　　　　　　　　　　　　　　　　　　民歌

練習曲（四）悲秋

C $\frac{4}{4}$ 慢

練習曲（五）

C $\frac{2}{4}$　　　　　　　　　　　　　　　　　民歌

```
‖: 6  66 | 2.    3 | 3  2. 1 | 6  -  2 2 1 2 |
             f
3  5 3 | 6  - | 6  -  3 1 2 | 3.    6 |
3  2. 1 | 3.  5 | 6  5. 6  2 | 3. 1 | 6  - |
6  -  :‖ 3 1 2 | 3.    6 | 3  2. 1 | 3.  5 |
6  5. 6 | 1  2. 3 | 6  -  | 6  - ‖
```

F調指法表

		緩吹			平吹				急吹				超吹			

調式	d	e	♭f	g	a	♭b	c¹	d	d	e	♭f	g	a	♭b	c²	d	e	♭f	g
音孔	6̣	7̣	1	2	3	4	5	6	6	7	1̇	2̇	3̇	4̇	5̇	6̇	7̇	1̈	2̈
第六孔(後孔)	●	●	●	●	●	●	○	●	○	●	●	●	●	●	◐	●	●	●	●
五孔	●	●	●	●	●	○	●	●	●	●	●	●	●	●	◐	○	●	●	○
四孔	●	●	●	●	○	●	●	●	●	●	●	●	○	○	●	●	○	○	●
三孔	●	●	○	○	○	○	●	●	●	●	○	○	○	○	●	●	○	○	○
二孔	●	●	○	○	●	○	●	●	●	○	○	○	○	●	○	●	●	●	○
一孔	●	○	●	○	○	●	○	●	●	○	●	○	○	●	○	●	○	●	
筒音	6̣							6								泛音	泛音	泛音	泛音

F調練習（一）

F $\frac{4}{4}$

6̣ － 7̣ － ｜ 1 － － － ∨ ｜ 1 － 7̣ － ｜ 6̣ － － － ∨ ｜

6̣ － 1 － ｜ 7̣ － 1 － ｜ 6̣ － － － ∨ ｜ 7̣ － 1 － ｜

6̣ － 1 － ｜ 7̣ － － － ∨ ｜ 7̣ － 1 － ｜ 6̣ － 7̣ － ｜

1 － － － ∨ ｜ 1 7̣ 6̣ 7̣ ｜ 1 7̣ 6̣ 7̣ ∨ ｜ 6̣ 1̣ 7̣ 1 ｜

6̣ 1 7̣ 1 ｜ 6̣ － － － ∨ ｜ 6̣ 1 7̣ 1 ｜ 6̣ － 2 － ∨ ｜

6̣ 1 7̣ 1 ｜ 2 － － － ∨ ｜ 6̣ 1 7̣ 6̣ ｜ 2 1 7̣ 6̣ ｜

2 － － － ∨ ｜ 6̣ 7̣ 1 2 ｜ 3 － － － ∨ ｜ 3 2 3 － ｜

1 2 3 － ∨ ｜ 7̣ 1 7̣ 2 ｜ 3 － － － ∨ ｜ 7̣ 1 2 3 ｜

#4 － － － ∨ ｜ 3 － 4 － ｜ 3 － 4 － ∨ ｜ #4 － － － ∨ ｜

1 2 3 #4 ｜ 5 #4 3 2 ｜ 1 7 ∨6̣ － ｜ 6 － － 0 ‖

曲中的「**4**」要注意按半孔時的音準。

曲中的「**#4**」按 G 調「**3**」的音孔。

F調練習（二）

F 4/4

```
3 - 4 - | 5 - - - ∨ | 3 - #4 - | 5 - - - ∨ |

3 4 3 2 | 3 #4 3 2 | 3 #4 5 - ∨ | 3 4 5 - |

3 4 3 2 | 3 4 5 - ∨ | #4 5 6 - | 2 3 4 5 |

6 - - - ∨ | 5 6 4 5 | 6 - 5 6 | 7 - - - ∨ |

5 #4 5 6 | 7 - - - ∨ | #4 5 6 7 | i - - - ∨ |

5 6 7 i | 2̇ - - - ∨ | 7 i 2̇ - | 7 i 2̇ - |

5 6 7 i | 2̇ - - - ∨ | 3̇⌢ - - - | i 2̇ 3̇ - |

i 2̇ 3̇ - | 6 7 i 2̇ | 3̇ - ∨4̇ - | 3̇ - 4̇ - ∨ |

3̇ 4̇ 3̇ #4̇ | 5̇⌢ - - - ∨ | 3̇ 4̇ 3̇ #4̇ | 5̇⌢ - - - ∨ |
```

2̇ 3̇ 4̇ 5̇ | 6̂̇ − − − | #4̇ 5̇ 6̇ − | 5̇ 6̇ 7̇ − ∨ |

3̇ 4̇ 5̇ 6̇ | 7̂̇ − − − ∨ | 5̇ 6̇ 7̇ − | 6̇ 7̇ 1̈ − ∨ |

6̇ − 7̇ − | 1̈̂ − − − ∨ | 1̈ 7̇ 6̇ 7̇ | 1̈ − − − ∨ |

6̇ 7̇ 1̈ 7̇ | 6̇ − − − ∨ | 5̇ 6̇ 5̇ 4̇ | 3̇ − − − ∨ |

2̇ 3̇ #4̇ 3̇ | 1̇ − − − ∨ | 2̇ 3̇ 1̇ 7 | 6 − − − ∨ |

5 6 7 1̇ | 2̇ 3̇ 4̇ 5̇ ∨ | 6̇ 5̇ #4̇ 3̇ | 2̇ 1̇ 7 6 |

5 6 5 #4 | 3 #4 3 2 | 1 2 1 7̣ | 6̣ − − − ‖

F調練習（三）

F $\frac{2}{4}$

$\underline{6}$ － ｜ $\underline{6}$ － ∨ ｜ $\dot{6}$ $\dot{7}$ $\dot{1}$ $\dot{7}$ ｜ $\underline{6}$ － ∨ ｜

$\dot{6}\dot{7}\dot{1}\dot{7}$ $\dot{6}\dot{7}\dot{1}\dot{7}$ ｜ $\underline{6}$ － ∨ ｜ 6 － ｜ 6 － ｜

6 7 $\dot{1}$ 7 ｜ 6 － ∨ ｜ $6\dot{7}\dot{1}7$ $6\dot{7}\dot{1}7$ ｜ 6 － ∨ ｜

2 3 ♯4 ｜ ♯4 3 2 ｜ 23♯43 2343 ｜ 2 － ∨ ｜

$\dot{2}$ $\dot{3}$ ♯$\dot{4}$ ｜ ♯$\dot{4}$ $\dot{3}$ $\dot{2}$ ｜ $\dot{2}\dot{3}$♯$\dot{4}\dot{3}$ $\dot{2}\dot{3}\dot{4}\dot{3}$ ｜ $\dot{2}$ － ∨ ｜

$\dot{3}$ $\dot{4}$ $\dot{5}$ ｜ $\dot{5}$ ♯$\dot{4}$ $\dot{3}$ ｜ $\dot{3}$♯$\dot{4}\dot{5}\dot{4}$ $\dot{3}\dot{4}\dot{5}\dot{4}$ ｜ $\dot{3}$ － ∨ ｜

3 4 5 4 ｜ 3454 3454 ｜ 3 － ｜ $\dot{3}$ ♯$\dot{4}$ $\dot{3}$ $\dot{2}$ ｜

$\dot{3}$ － ｜ $\dot{3}$♯$\dot{4}\dot{3}\dot{2}$ $\dot{3}\dot{4}\dot{3}\dot{2}$ ｜ $\dot{3}$ － ｜ $\dot{3}\dot{4}\dot{3}\dot{2}$ $\dot{1}\dot{7}\dot{1}\dot{2}$ ｜

$\dot{3}$♯$\dot{4}\dot{3}\dot{2}\dot{3}$ ｜ $\dot{3}\dot{4}\dot{3}\dot{2}$ $\dot{1}\dot{7}\dot{1}\dot{2}$ ｜ $\dot{3}\dot{4}\dot{3}\dot{1}\dot{2}$ ∨ ｜ $\dot{2}\dot{3}\dot{2}\dot{1}$ $\dot{2}\dot{3}\dot{2}\dot{1}$ ｜

6765 6765 | 6 — ∨ | 5671 2343 | 2321 7675 |

6 — ∨ | 7176 7675 | 6 — ∨ | 7176 7671 |

2 — ∨ | 3432 1612 | 3 — ∨ | 3432 1234 |

5 — ∨ | 3 4 | 5 — | #4 5 |

6 — ∨ | 5 6 | 7 — ∨ | 6 7 |

1 — | 2 — ∨ | 1 7 | 6 — ∨ |

5 #4 | 3 — | #4 3 | 2 — |

3 2 | 1 — ∨ | 2 1 | 6 — ∨ |

5 6 7 1 | 2 3 #4 3 | 2 3 2 1 | 7 6 7 5 |

6 — ∨ | 5671 23#43 | 2321 7675 | 6 — ‖

練習曲（一）思君曲

F $\frac{2}{4}$ 稍快　　　　　　　　　　　　　　　　民歌

31 小節的「 5 5 」用下手的無名指分開。

練習曲（二）大哭調

F $\frac{4}{4}$ 慢 薌曲

獨奏曲

妝台秋思

C 4/4 慢　　　　　　　　　　　　　　古曲

丁　　丁　　　丁　　　　丁　　丁　　丁　　ˇ　　　丁
3 6　5 6 5 3　6　- ˇ｜5 6　3 5 3 2　3　- ˇ｜2 3 5　1 6 1 2　- ˇ｜

丁　　丁　　　　ˇ　　　丁丁　　　　　　　　　丁　　　　丁
3 5 6　2 3 5　1.　ˇ 2 3｜1 2 3　6　1 6　1 6 1 2｜3　3 0 5　6｜

　　　　　　　　　p ──── 稍快
　　　　　　　　　tr　　　　　　　丁
2 3 5 6　2 3 5　2 3 1｜6. ˇ 1　5 #4 3 5 6　- ˇ‖: 1 2 1 6　5 5 5 6 1.　2 3｜

　　　ˇ　　丁　　　　　　　　　　　　　ˇ　　　　　丁　　#tr
1 2 3　1. 6　2 2　3 5 6｜2 3 5　2 3 1 7　6. ˇ 1 5 #4 3 5｜6　- 3　- ˇ｜

　　　　　　　　　　　　　tr　　　　　　　ˇ　　　丁
3　2 3 5 1.　2 3｜6　1　2. 3　5 6 5｜3　-　3　2 3 5｜

　ˇ　　　　　　　丁　　　丁　　ˇ　tr
1. 2 3　1 2 3　6. 1｜2 2 3　1 2 3　- ｜6 5　-　6　- ˇ｜

　　　　　　　　　　　　　　　　　　　　▽▽　　tr　　tr
6 1　3 2 3　5. 3 5 1｜6 1　6 1 6 5　3　- ˇ｜1. 6　2 2　3. 6　5. 6｜

　　　　　　　　　　　　　　　　　　　　　丁　　　丁
2 0 2 3　5 0 5 6　3 5 6　5 #4 3 2｜1.　6 1 2 2　3 5 6｜

$$\underline{2}\ \underline{3\ 5}\quad \underline{2\ 3}\underline{1\ 7}\quad \overset{\centerdot}{6}\cdot\ \overset{\centerdot}{\underline{1}}\quad \overset{tr}{\underline{5}}\ \overset{\sharp}{\underline{4}}\underline{3\ 5}\ \Big|\ \overset{\urcorner}{\underset{\centerdot}{6}}\ -\ \overset{\lor}{\underline{1\ 2}}\underline{1\ 6}\quad \underline{5}\ \underline{5\ 6}\ \Big|\ 1\cdot\ \overset{\centerdot}{\underline{6}}\ 2\ -\ \Big|$$

$$\overset{\urcorner}{3}\ -\ \overset{\lor}{\underline{5}}\cdot\ \overset{\urcorner}{\underline{6}}\ 2\ \Big|\ \underline{3}\cdot\ \underline{5}\ \underline{6}\ \overset{\centerdot}{\underline{1}}\quad \overset{\urcorner}{\underline{5}\ \underline{6}}\quad \overset{tr}{\sharp}\underline{4}\ \underline{6}\ \underline{5\ 4}\ \Big|\ 3\ -\ \overset{\lor}{\underset{\centerdot}{6}}\overset{5}{}\ \overset{\urcorner}{\underset{\centerdot}{6}}\ 1\ \Big|$$

$$\overset{\urcorner}{2}\ \underline{2}\underline{3\ 5}\quad \overset{\urcorner}{\underline{5}}\ \overset{\lor}{\underline{6}}\ \Big|\ 2\cdot\ \underline{3}\ \underline{5}\ \underline{6\ 5}\quad \underline{3}\ \underline{5\ 6}\quad \overset{\urcorner}{\underline{5}}\sharp\underline{4}\ \underline{3\ 2}\ \Big|\ 1\cdot\ \overset{\lor}{\underset{\centerdot}{6}}\underline{1}\quad \overset{\urcorner}{\underline{2}}\ \overset{\urcorner}{\underline{2}}\quad \underline{3}\ \underline{5\ 6}\ \Big|$$

$$\overset{rit.}{\underline{2}\ \underline{3\ 5}}\quad \underline{2\ 3}\underline{1\ 7}\quad \overset{\centerdot}{6}\cdot\ \overset{\lor}{\underline{1}}\quad \underline{5}\ \sharp\underline{4}\ \underline{3}\ \underline{5}\ \Big|\ \overset{\urcorner}{\underset{\centerdot}{6}}\overset{\urcorner}{}\ \ -\ \ -\ \ 0\ \Big\|$$

黃水謠

冼星海曲

G 2/4 4/4

5.　　　　　６ ｜ ２̇ ３ １̇ ６ ｜ ５ — V)　｜ 4/4 1. ２ ３ ５ ３ ｜

２ — V ２. ３ ｜ ２ ３ １ ６ ５̣ — V ｜ ５. ６ １ １̇ V ｜ ２. １̇ ６ １̇ ６ ｜

５ — — — V ｜ ２. ３ ２ １ ｜ ５. V ６ ６̣ ２ ｜ １ — — — V ｜

稍快

５ ６. ５ ３ ５ ３ ｜ ２ ２. ３ ６ ５ ｜ ２̇ ６ ３ — ｜ 2/4 (２̇ ２ ３̇ ｜

５ ６ １̇ ６ ｜ ２̇ ３ １̇ ２ ｜ ６ — V)　｜ 原速 ５　　３ ５ ｜

１̇ ２̇ ３ ６ ５ ｜ ３ ５ ３ ｜ ２. V ３ ２ ｜ １.　　３ ｜

２ １ V ｜ ６̣ １ ２ ３ ｜ ２ — ｜ ５.　６ V ｜

２̇ ３ １̇ ６ ｜ ５. V ３ ｜ ２ ６̣ ｜ １ — ｜ １ — ‖

漁 歌

何佩禎曲

G $\frac{2}{4}$

引子　海上夜色　自由地

如歌

獨奏曲

5 3 - | ⁀²3 2̮1 6̣5̣ | 3̂2̮ 1 - ∨ | 5 6 - |

5̮6 1̮2̣3 | ³̇ - - ∨ | ↗³̇2̇ i̇. 3̇ | 2̇i̇ 6̣5̣ 5̣0 |

3̂2̮ 1. 6̣ | 5̣. ∨6̣ 5̣6̣ | 1. 2̣ 3̣5 | ⁀²̇1 - - |

熱情地

6/8 (5 6̣ i̇ 6̣ | i̇6̣i̇ 3̇. | 6̣ i̇ 6̣ 5̣ | 3 1 2 1.) |

3 5̣6 5̣ | 6̣. i̇3 5̣. ∨ | 6̣ 5̣3 5̣ | 1. 3̣2 2̣. |

3 5̣1 3̣ | 2. 3̣1 6̣. ∨ | 5 3̣2 3̣ | 6̣. 5̣2 1. ∨ |

5 6̣i̇ 6̣ | 2̇i̇2̇ 3̇. ∨ | 2̇3̇2̇3̇2̇i̇ 6̣i̇6̣i̇6̣5̣ | 3̇5̇3̇5̇3̇2̇ 1̇3̇1̇3̇2̇1̇ |

6̣5̣6̣1̇2̇3̇ 2̇1̇2̇3̇5̇6̇ | 3̇2̇3̇5̇6̇i̇ 5̇3̇5̇6̇i̇2̇ | 3̇2̇i̇ ∨5 3̣ᵗʳ |

6̣5̣3̣ ∨2̣ᵗʳ 3̣ | 6̣. 5̣2 1. ∨ | 3̇5̇3̇5̇3̇2̇ i̇3̇i̇3̇2̇i̇ |

6̣5̣i̇6̣5̣ 3̣2̣3̣5̣3̣2̣ | 3̣2̣1̣2̣3̣5 6̣5̣3̣5̣6̣i̇ | 3̇2̇i̇6̇5̇3̇ 2̇i̇6̇5̇3̇2̇ |

獨奏曲

月下簫声

吴孔团曲

注：作者「月下簫聲」獨奏曲的手稿之一。

吳孔團先生演奏記錄

(1) 月下簫聲 　　　(2) 燕　　歸

後　記

在清明之際，

回想起父親吳孔團在世的點點滴滴，

思念感恩之情油然而生。

　　父親吳孔團，1936 年正月初一出生於泉州南安水頭一個貧農家，他的出生給這個貧困的家平添了幾許喜慶，老人們都說正月初一出生是來遊玩世界的，從此開始了父親艱辛與精彩的一生。

　　父親吳孔團對音樂特別喜愛，從小幾乎所有的時間都在南音館，他向老前輩們學習洞簫、二胡、三弦以及所有的南音樂器。兒時的閩南小石屋時常傳出洞簫如泣如訴優雅的旋律。在一個不知名的夜晚，一位外鄉人尋著簫聲來到小石屋前，駐足傾聽，直到敲門見到一個年輕小夥，深感驚訝。陌生人告訴小夥子，要更好的學習音樂，之後參軍到部隊文工團。此後父親就一心想著參軍，走上正規的藝術之路。父親十八歲參加了中國人民解放軍，服役地在平潭島，是通訊兵。沒能如願選上文藝兵，但他念念不忘音樂，在一次全軍文藝匯演中以一曲《二泉映月》榮獲二胡獨奏一等獎。復員後，毅然來到泉州參與創建僑鄉歌舞團，後被收至福建省歌舞團。1966 年文革開始，我父親被打成反革命，由於母親有海外關係，以叛黨叛國、裡通外敵莫須有的罪名，被流放到閩西北，關在牛棚三年。1969 年幹部下放，父親帶著妻兒回到了家鄉水頭，被分配到曾山嶺頭，我們一家在那山裡似乎終年見不到陽光，記憶中桌子、椅子都發黴了。那段日子，父親沒有被生活壓倒，和母親一起組建宣傳隊，父親作詞作曲，母親編舞排練，演出服都是用手工縫製的。把鄉村不識字的大姑娘、小媳婦教的個個能唱會跳。在水頭鄉村匯演中多次獲得好評。題材多樣，歌頌黨和毛主席，反對包辦婚姻、促生產等。一年後調到水頭公社，父親在水頭

大隊排練了樣板戲《紅燈記》，在艱苦的生活中創作了大量的圍海堤、修水利等群眾耳熟能詳、膾炙人口的歌曲。

1970 年後，省歌舞團多次通知水頭公社要我父親回到福州原單位無果。由於我的外公王宣化從中僑委離休回水頭養老，與我們一家住在一起生活，至 1978 年省歌舞團派人來水頭公社要人，還是以借調的方式把父親要回省歌舞團。到了省城立即投入到緊張的工作中。參加慰問越南自衛反擊戰歸來的解放軍戰士。後隨團訪問日本長崎，洞簫獨奏上了日本頭條畫報。父親對洞簫情有獨鍾，對藝術精益求精，在他有限的藝術生涯中，有位得意門生陳強岑，父親創作並演奏的《月下簫聲》榮獲全國調演三等獎，如今父親的學生陳強岑把《月下簫聲》很好的傳承下去。

1984 年中央人民廣播電臺對台廣播頻道採訪了父親，生活和他開了個小小的玩笑，在北京父親邂逅了兒時尋聲聽簫的陌生人，他就是中央樂團團長王鐵錘。

1984 年父親去香港與母親團聚，父親的洞簫作品及演奏技能、風格在香港得到民樂屆的廣泛認同，業界灌制了父親的《燕歸》、《月下簫聲》、《漁歌》等洞簫獨奏曲。

1996 年父親從香港回到水頭，直到 2008 年去世，這期間是父親最快樂的時光，他每天在家以簫會友，家中經常聚集許多南音愛好者，父親也時常隨身帶著洞簫向晉江安海、青陽、泉州等地的南音師傅學習。

作為我父親吳孔團的女兒，雖然沒能繼承父親的傳承，但看到泉州的藝術家們對父親所創作的《月下簫聲》的鍾愛，深感欣慰，感謝泉州藝術家。

吳孔團的女兒：吳卡娜
2020 年 4 月 3 日

衷心鳴謝

各界好友及樂界前輩的鼓勵和支持，及紅出版所有參與此書的製作人員盡心盡力的幫助，令父親在南簫的研究心得、演奏經驗得以保存、流傳。

在此，送上本人真誠的謝意！

南簫（尺八）演奏法

作　　　者：　吳孔團
編　　　輯：　林　靜
封面設計：　青森文化設計組
出　　　版：　紅出版（青森文化）
　　　　　　　地址：香港灣仔道 133 號卓凌中心 11 樓
　　　　　　　出版計劃查詢電話：(852) 2540 7517
　　　　　　　電郵：editor@red-publish.com
　　　　　　　網址：http://www.red-publish.com

香港總經銷：　聯合新零售 (香港) 有限公司

台灣總經銷：　貿騰發賣股份有限公司
　　　　　　　新北市中和區立德街 136 號 6 樓
　　　　　　　(886) 2-8227-5988
　　　　　　　http://www.namode.com
出版日期：　2023 年 12 月
圖書分類：　中國樂器
Ｉ Ｓ Ｂ Ｎ：　978-988-8868-21-6
定　　　價：　港幣 100 元正／新台幣 400 元正